潮剧的味道

梁卫群 著

中山大学出版社
·广州·

图书在版编目（CIP）数据

潮剧的味道 / 梁卫群著. —广州：中山大学出版社，2016.7
ISBN 978-7-306-05747-1

Ⅰ.①潮…　Ⅱ.①梁…　Ⅲ.①潮剧—介绍　Ⅳ.①J825.65

中国版本图书馆CIP数据核字(2016)第156685号

CHAOJU DE WEIDAO

潮剧的味道

梁卫群 著

出 版 人：	徐　劲
策划编辑：	曹丽云　翁慧怡
责任编辑：	翁慧怡
责任校对：	李培红
装帧设计：	张绮华
责任技编：	何雅涛
出版发行：	中山大学出版社
电　　话：	编辑部 020-84111996，84113349，84111997，84110779
	发行部 020-84111998，84111981，84111160
传　　真：	020-84036565
地　　址：	广州市新港西路135号
邮　　编：	510275
网　　址：	http://www.zsup.com.cn　E-mail:zdcbs@mail.sysu.edu.cn
印　　刷：	广州家联印刷有限公司
开　　本：	880mm×1230mm　1/32　6.875印张　146千字
版次印次：	2016年7月第1版　2016年7月第1次印刷
定　　价：	42.00元

如发现印装质量问题 影响阅读，请与出版社发行部联系调换

潮剧（英文：Teochew opera、Chiu-chow opera），又名潮州戏、潮音戏、潮调、潮州白字（顶头白字）、潮曲，主要流行于广东省潮汕地区以及福建省闽南地区的南部，还有海外的东南亚诸国（主要是越南、泰国、新加坡、柬埔寨、马来西亚、印度尼西亚等国）以及法国等潮人聚居区，是用潮语演唱的一个古老的戏曲剧种。

二〇〇六年入选第一批国家级非物质文化遗产名录。

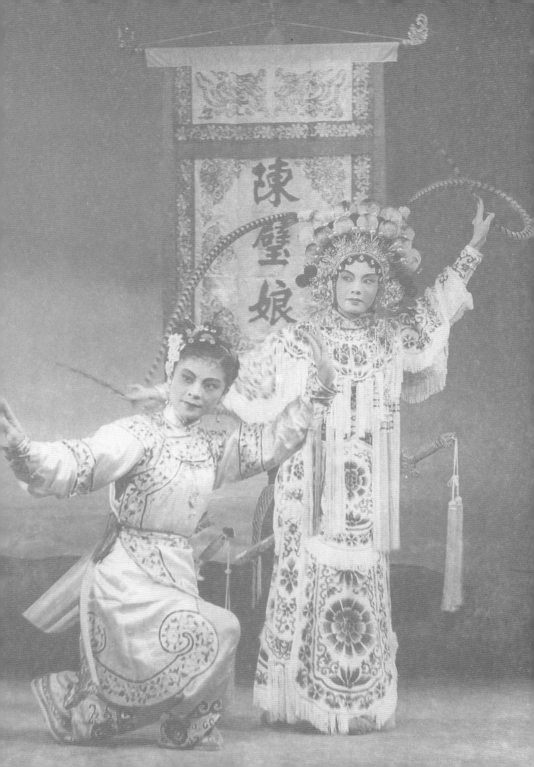

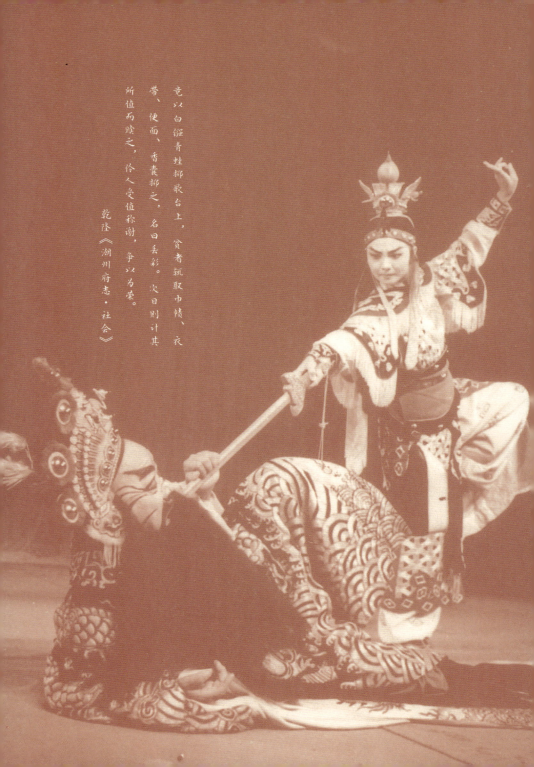

序一

你在门道里看风景

<div align="right">李英群</div>

这是卫群的第四本书了。四部著作全是关于潮剧的，确实难得，而对我这个潮剧圈中人来说，她作为圈外人来用心品味潮剧，形诸文字，则是难能可贵的了。

跟卫群相识在二十年前。那时，她在汕头一家报纸担任副刊编辑，假日会回潮州老家看望亲人，因为我恰在该报写专栏，她受责编委托来找我。进门一见，是位清纯并略显柔弱的潮州妹子。记得她说自己晕车，每次回来都是一种负担。又说她从小喜欢潮剧，特别提到《莫愁女》。很自然，我一开始认为是一种套近乎的嘴前话，因为《莫愁女》剧本是我移植的。

但很快就感到她不是在说客气话，平和的口气中显出很有见地。作为一名"七零后"，那时中国的空气中飘荡着流行歌曲的浓浓氛围，怎么她却喜爱上潮剧？年轻一代不都嫌潮剧老土么？

她给我留下好感。

此后，有过几次见面，或在潮州，或在汕头，聊的都是潮剧。常觉时间太短。

这次，她发来微信，说近日在准备出本潮剧随笔，请我给看看，如觉得有话可说，便写下来给她。我说我是个散淡的人，散咀之人，怕说不出于她有益的话。她说她行文也带散意，散不是零散，而是随意、听便，不强加于人。

这话听起来合耳。

我向来不喜欢严气正性、面面俱到的长文，喜欢的是闲闲说去、平实朴素的随笔。汪曾祺在他的《塔上随笔》一书序言中说："随笔大都有点感触，有点议论，'夹叙夹述'。但是有些事是不好议论的，有的议论也只能用曲笔。'随笔'的特点恐怕还在一个'随'字，随意，随便。想到就写、意尽就收，轻轻松松，坦坦荡荡。"读了卫群这部书稿，我觉得它体现了汪曾祺所概括的文体特征。她在观剧过程中有自己独到的发现，每篇文章都闪烁着思想的火花，蕴含着某种哲理。卫群的随笔重视意趣、情趣，为情而起文。这一点很重要，这些文章当然是写给喜爱潮剧的人看的，若非有情有趣，人家看了舞台上多姿多彩的艺术表演，怎会爱上你无情无趣的大道理！至于行文，她自己说也带散意、随意。看看她的语言风格，或高雅，或俚俗，有风趣的调侃，也有平实而古朴的叙述。她写得从容，我们读得轻松。

曾一次跟摄影大师陈复礼先生聊天，他送我《陈复礼摄影艺术研究》和《陈复礼摄影佳作欣赏》两本评论集，并直言他不喜欢摄影界朋友的论文，他们总摆开大架势，高谈阔论，充满名词术语，却不接地气。他喜欢圈外人写的杂感，常常只触一两点而不全面论

述,却是他们直观亲切的体会,鲜活而生动。

艺术欣赏向有"内行看门道,外行看热闹"之说。卫群早就不是那个在戏棚下看热闹的小姑娘,她已摸进门道里了。但她不被门道限制而在里面打转,她观剧,有着内行人的理性,更有一般观众的随性,永远对经典剧目保留着新鲜感,不断有新发现,抓住一点,就扯开去,她很有节制,绝不煽情,意尽就收,像苏轼说的"常行于所当行,常止于所不可不止"(《答谢民师书》)。文字很干净。

《庞三娘为何不叫苦》,谁看得这么细啊?卫群说:"我留心听过,庞三娘自始至终没喊过一声苦。"然后复述庞三娘的种种的苦,最后说:"庞三娘的不叫苦,可能恰恰因为她才是最苦的人。她苦到不怜惜自己","让人感觉其苦极矣"。发现独具,见解独到。

在《阿娘与阿娘不一样》中,她详细分析了两个潮州女子的不一样:黄五娘是府城员外的深闺女儿,属大家闺秀;苏六娘是乡下员外的小家碧玉,出身不同造就了她俩许多差别。卫群分析得极细致、极服人。一般观众大概少有人去注意到。但卫群并没认为只有自己才有此慧眼,她知道是编剧的潜心营构。她在文末说:"一个用心灵去创作的作品,只要存在着,它总能等到别的心灵的感知和欣赏。虽然这两部作品是五十多年前就在了。文章千古事,什么作品不是?"你看,她是不是编剧的知音?

说她是编剧的知音,还可看她对《井边会》中设计的两个丑角

的理解:"两个丑角的插科打诨,恰到好处。编剧在此剧中运用喜剧元素是很小心的,分寸感很好,效果也很好,让人泪中带笑。但编剧没有夸大这点'喜'色,更没把这出悲剧变成喜剧,因为我们知道,作品乐人易而动人难。"(《敏感的李三娘》)真个是人情练达啊!

也许有感于我们这个时代太强调文艺作品的社会意义和教育功能吧,卫群站出来为编剧说话了,在《〈芦林会〉,看什么》一文中,她一口气举了《闹钗》《韩文公冻雪》《周不错》《挡马》等难以说明其意义的作品之后,她说:"这些戏貌似'无用',就是纯粹的审美,它们对观众没什么干预的作用,没什么主观色彩,看戏是一种轻松的事,平等、自由,给予观众足够的自主性。笔者相信这才是中国戏曲里演戏与观戏的一种正常关系。"

是啊,我们把文艺喻为百花,花的基本属性是供观赏的,别强调它的药物功能,只要它无毒,就是好花。

我甚为欣赏卫群在文章中使用一些潮州方言,比如"铺藤被席""古朝年""退涝""浮婚星""鼻头叠块白豆腐""嘴尖舌利""看熟唔知惊"等等,其鲜活、形象及准确度,从普通话中难以找到对应词汇。潮剧是用方言写的,评论潮剧的文章用些方言土语,是一种文化自信。

卫群是真诚的,她坚持说真话。这个集子中,有几篇并非说好话,比如《潮剧的味道》《戏曲的参差》和《若来莺儿不死呢》等篇,基本是评说其不足的。

卫群是坦荡的，她说："十几岁的时候非常喜欢《莫愁女》，甚至为了这出戏，曾动过去考戏的念头。"她甚至用了本书中极少见的夸张语气说："年少时我相信，有些人会得到上天特别的偏爱，降与一些旁人没有的福分，最确定无疑的唯有《莫愁女》的女主角，她是多受上天眷爱啊！心里有个念头不敢让别人知道——想演一回这个女主角。但不敢说出来，因为这愿望太遥远，太荒唐。甚至连存张她的剧照都是弥足珍贵的。"（《爱情是件奖励品》）真个是天真得令人生怜！

现在我要告诉卫群：你就是得到上天特别偏爱的人，让你从事的职业可以看那么多戏，采访那么多潮剧名流，你要任何一位潮剧名家的剧照，轻而易举，还可以随心所欲与他们合影。设若你真去考戏，演上莫愁，这个戏至今仍在上演，只怕你没空欣赏那么多潮剧经典，更别说能写出这么几本读者喜爱的书来。

你，是不是该请朋友们吃一次凤凰浮豆干？

序二

品戏啜清香

陈喜嘉

卫群又出新书了,《潮剧的味道》是她的第四本戏曲专著。潮剧的味道,对卫群来说,是舞台内外生旦净丑的百味人生,也是一名爱戏人对这个古老剧种一如往昔的温婉情怀。

二〇〇七年十二月,卫群推出处女作《她潮剧》,这是一本别致的剧评,笔下为以女性为主角的剧目、名剧里的女主人公,以及她站在女性角度的思考和遐想。二〇一二年一月问世的《知蝉声几度》,是潮剧艺人的群体访谈,记录了当时健在的童伶演员、老艺人的艺术回忆和生活回忆,虽是立足纪实,字里行间仍带着她的温婉和轻盈,描摹最鲜活者,窃以为是有关女艺人的刻画。二〇一四年五月出版的《女童伶往事》,是有关著名女童伶演员陈銮英的纪传体文学,撷取旧戏班往事,反映童伶演员,尤其是女童伶演员在上世纪四十年代至五六十年代的境况和变迁。

卫群的潮剧专著,或者可看为发自个人情感和文化视觉的随笔。她的文字向来亲民,较少囿于戏曲表演和圈内艺事的评点,常以梨园物事为发端,注入个人情怀,将视角拉到戏外,放到文化命

题里加以阐发。她喜欢将潮剧作为一种文化形式予以解读,把艺人当成芸芸众生中的一员,加以聚焦,把艺事看成社会活动、文化活动,从中汲取能够关照当下,同时也是常人易于接纳和共鸣的成分。于是,她的读者除了梨园界、戏曲爱好者外,还有不少人是不怎么看戏的。

从阅读需求来看,当下多元文化并存,可选择门类繁多,个人文娱空间越显繁复和私密。潮剧作为一种传统艺术,对于普罗大众而言,其艺术表现和承载已显得次要,而其承载的情感和关照,正逐渐受到重视。活色生香、融入生活,带有普及性、鉴赏性、推广性的平易文字,似乎更合时宜。从作者资源来看,潮剧纯粹的学术性论述、传统严肃的评点,随着老一辈研究专家和艺人的退隐或故去,不容易再有重量级作品问世,而后继力量的上轨还须待时日。换言之,对于潮剧,对于传统文化的新评点、新解读,大有必要,也大有可为。卫群能够对潮剧艺术的某些方面集中笔墨,形成自己的视角并辛勤耕耘,且收获颇丰,实在难得。

其实,卫群并不是戏曲研究者,甚至不是真正的戏迷,但是她积淀可观,出于记者职业生涯,也出于女性观众身份,她对潮剧的专注,常是三分戏内、七分戏外,抓住了一根或隐或现的"戏藤",就有滋有味地说开了,既有对艺术的思考,也少不了她一贯的遐思。她的文字不论和戏曲若即或若离,见解或深或浅,演绎或庄或谐,都不难从中感受到她对潮剧用情之专,落笔之虔诚。"大胆假设,小心求证",窃以为是其写作风格之一,也是其作品魅力

之一。她的这一特征，在所有作品里几乎都有所体现，倾心之下，她的意念有了底气，也有了感染力。

《知蝉声几度》是卫群在报刊专栏的汇编，《女童伶往事》是她潜心近一年时间访谈的长篇之作，两者主题均明确，创作线条清晰。《潮剧的味道》的二十九篇稿子，则是其近年所写与潮剧相关文章的结集，均是随性随感而发，没有提纲挈领的写作规划，能够成书也属无心插柳。文章有来自名角、名剧的梳理，如《〈刘明珠〉有历史硬伤》《〈芦林会〉，看什么》《"老鹅"洪妙》等；有来自行当、表演的解读，如《潮剧的花旦》《乌衫之美》《陈璧娘不是刀马旦》等。我最爱读的，要数她发自潮剧戏文、表演形式、人物形象的言论：如《阻隔与流动》，由听《扫窗会》她想到，戏曲表演中的欲扬先抑、迂回曲折之美，"一览无遗，则少了意趣，但'隔'不是目的，是有意设计，目的在山穷水尽之际，迎来柳暗花明之惊喜"；用作书名的一篇《潮剧的味道》提到，"包括唱腔上的娓娓道来，轻婉自然，服饰和表演上的不过火，不张扬，留有余地，都与潮人的审美和民性相关，即含蓄、内敛、抑止"；《千古伤心狄仁杰》是写她推崇的陈英飞先生的作品，"袁崇焕、狄仁杰是千古伤心者，陈英飞写这样的戏，应该也很伤心的"。

除此之外，《潮剧的味道》书中还有两篇"另类"。《益书藏书》戏文温润绮丽，行当做工丰富，向来是戏校必授锦出，声名远播，但编剧之一的王江流先生已少人知晓，《想到王江流》写的

就是其人生终极的凄怆决绝。另一篇是《认识郑文风》，卫群写了郑文风先生生活中几个"深广和柔软"的镜头，这原是她受长者所托，为筹划《郑文风文集》写的专稿，惜乎计划因故落空了。这两篇文章的收入，让《潮剧的味道》这本主体格调休闲的小书，多了一份凝重，在咸甜适口之余，夹杂些苦涩酸楚，这或许正是五味俱全了。书中牵涉虽显零碎，却可窥见卫群之志趣和追求。

顾盼当下戏曲界，生存和传播均不容乐观，其中原因既有民众与传统艺术的疏离，也与当下知识分子，尤其是文化精英对剧场艺术之间的心理距离渐行渐远不无关系。戏曲的落寞既有其自身存在的不尽如人意，也与观剧人群、评论人群的局限息息相关。像卫群这样的知识女性，撰写出此类戏曲随笔，不是太多，而是太少了。如果将潮剧界的皇皇巨著视为文化大餐，《潮剧的味道》就像潮汕人喜好的芫荽，叠在盘头，作为点缀，它鲜亮青翠，啜之留香。

受卫群之托，我忐忑地写了上面的文字，不敢妄称为序，但愿能对诸位了解卫群及其作品有一点帮助。谨此。

<div style="text-align:right">乙未年腊月于深圳</div>

目录

- 001　阿娘与阿娘不一样
- 018　陈伯贤不是青天老爷
- 028　阻隔与流动
　　　——听《扫窗会》
- 035　陈璧娘不是刀马旦
- 043　敏感的李三娘
- 050　庞三娘为何不叫苦
- 057　《芦林会》,看什么
- 064　金花与金章婆
- 071　金章婆是恶妇吗
- 077　《金花女》的后台歌
- 085　古朝年有个阿苏秦
- 089　千古伤心狄仁杰
- 100　他们的爱,令人倾心
- 108　爱情是件奖励品
- 113　《辩本》的君臣底线
- 119　"政治错误"的杨子良们
- 125　《刘明珠》有历史硬伤吗
- 130　电影《告亲夫》中的人物关系
- 136　《赵氏孤儿》:不只是"复仇"
- 141　李后在等待谁
- 149　若来莺儿不死呢
- 154　从鲁亮侪还官说起
- 159　潮剧的味道
- 163　潮剧的花旦
- 169　乌衫之美
- 175　戏曲的参差
- 179　"老鹅"洪妙
- 187　想到王江流
- 192　认识郑文风
- 198　后记

阿娘与阿娘不一样

戏曲分行当。行当说到底，就是类型。类型取典型中之同。林澜①以为，如果没有行当，戏曲人物将变得琐碎。戏曲演员都要在各自的行当里创造角色。

行当是类型化人物，同个行当的人，比如说潮剧乌衫的造型有一种基本样式，《扫窗会》的王金真、《芦林会》的庞三娘和《井边会》的李三娘都是同一种装束穿戴，其类型化可见。但她们的差异还是能辨识的，因为她们的身份和故事不一样。碰到身份和故事接近的，就更容易混淆了。比如，黄五娘和苏六娘。

黄五娘、苏六娘她们都叫"阿娘"，有时也被称为"娘仔"，潮剧本土题材中未出阁且有身份的女子，通常有此称呼。著名青衣姚璇秋早年演过这两个角色，并且《苏六娘》和《陈三五娘》都拍成潮剧艺术电影，广为人知，剧团里她的同寅姐妹们干脆唤她做"阿娘"。

她们两人，出身的家庭都是比较优沃，年龄相仿，都因到了适

① 林澜，广东潮剧院第一任负责人，潮剧编剧，潮剧美学研究专家。

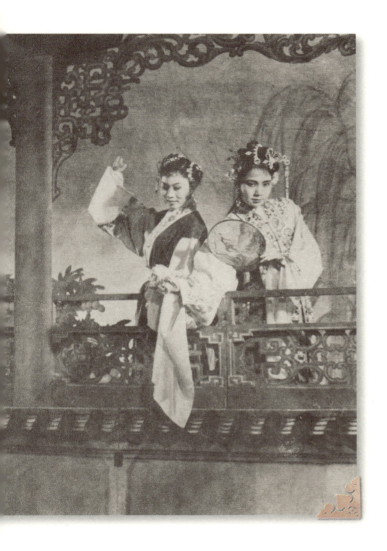

《荔镜记》剧照。姚璇秋饰黄五娘,萧南英饰益春

婚之时，遭遇不如意的指婚，而心已有所属，依违两难，最后选择听从内心，争取自己的幸福。在行当上，她们都属于闺门旦。她们的处境和性格又如此相似。这样的角色，很容易混为一人。

所以，当我看这两部半个世纪前的电影时，当我越来越多地体会出其中细致的差别时，我的感慨便拦不住。

黄五娘与苏六娘的区别，最大程度是源于出身的差别。

黄五娘：府城员外的深闺女儿

黄五娘是大家闺秀，是府城黄九郎的独生女儿。黄九郎人称"员外"，这个称谓通常是跟财富联系在一起的。古代富贵人家的女眷，是要藏起来的，以示尊贵。这样人家的女儿，从小就被教导，要本分地待在闺房，她们与外姓男子的接触几乎没有可能。因为潮州府城盛大的狂欢节——元宵，黄五娘获允偕婢出去观灯。这还是要母亲给说了情。

结果就遇到了这两个男人。当林大肆无忌惮地逼近，那眼神简直就能吞了她，五娘是万分惊惶的，她从未如此毫无掩藏地暴露在一个陌生男人的眼光中。她正常的形态，是与陈三的交往模式，从不经意的对视之后，她的眼睛一直不敢正视，她羞怯到承受不了又一次的眼光交集。

她的心事，不能够让父母知晓，甚至也不能让贴身婢女益春知晓。她从一开始就选择隐藏，她爱得非常艰难。所以，她一身的

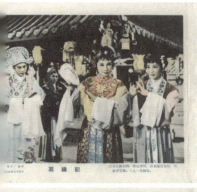
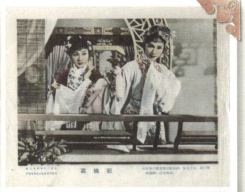
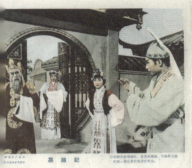
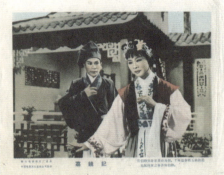
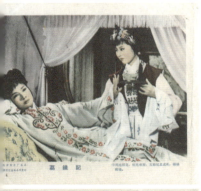
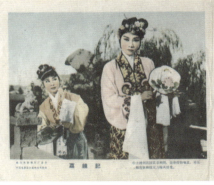
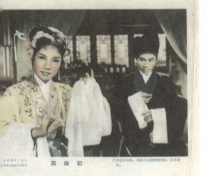

电影《荔镜记》剧照

病。这是她的矫情吗？

不，别这样说。

这是她最明智的做法。因为她的父亲是可以不留情面的，如果她触犯了家规玷辱了门楣的话。五娘以死抗命时，黄九郎依然强硬地说："你不听父命就是不孝！不孝之女，死有余辜！"

益春是知道陈三为了娘仔卖身入府，她也看出五娘为着这件事落了一身的病，她很不忍，但她还是不敢明说。终于到了非说不可的关头，她也只敢旁敲侧击，拿自由双飞的蝴蝶作比，拿柳枝无力任人排比作比。结果五娘还是不接茬。益春气急，终于一句道出：

"阿娘若是无主意，那就亏……"

"亏什么？"

"就亏那三……"

"兄"字未落，五娘已经快气急败坏。益春又补一刀："话不可乱说，当初的荔枝，就不该乱掷！"这样的姿态，是犯上的，如果不是急切之中，益春是如何也不敢说出口的。

这脱口而出的话霎时就使两个人愣住了。

没有谁，如此关切她的处境和感觉，益春的狠话正见出她的真心。恰是这一句，瓦解了五娘严防严守的武装，逼出五娘的真心话。也就是从这时候开始，五娘才真正有了同盟者。

陈三以为，入府三年会有大把的机会可以见到五娘。但入府之后，作为仆佣的陈三根本没机会见到主子五娘，哪怕他有着合法的

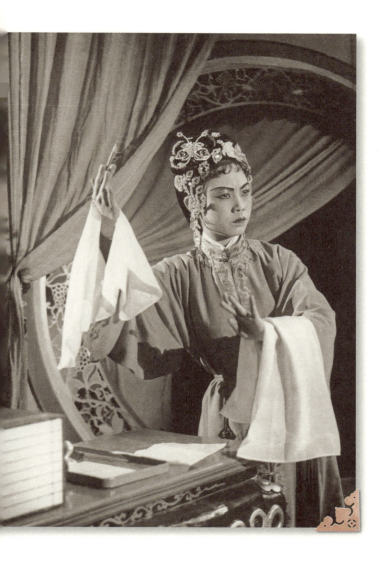

苏六娘,吴丽君饰

可以出入黄府的身份。黄家严分内外，男女更是大防，这一点也印证了黄家的门第。

还有婢女，这个留着后面单独说。

苏六娘：乡下员外的小家碧玉

苏六娘的父亲，人也称"员外"，但这个员外是揭阳荔浦人，跟府城的黄九郎有些不同。

封建礼法对这个家庭的禁锢比起黄家，明显是要弱些的。黄家是绝对的夫权父权，虽然五娘的母亲可以做主安排媒人到厅上用酒饭，但当她想留下陪伴刚抗父命无果、伤心不已的女儿黄五娘时，丈夫不允，她是不敢违逆的。也就是说，黄九郎的妻子享有一定的权利，但前提是不得与丈夫相悖。而苏家员外与安人①要平等很多，员外不满安人对女儿的管教，发泄这种情绪时得背着安人，"恨只恨，那老娼，无好教示！"一句既出，被安人听到，她一点不肯退让，"老狗说话无道理，怨天怨地还需怨自己，你终日食饱无事做，专门觅打官司，为了逢迎官府，不顾亲生女儿，如今祸事临头，看你做尼②死！"老两口你来我往，一句一接。这样的对话，这样的互相称呼，看出人物的性格和地位。若换在黄九郎家，那是不可想象的。

① 安人：潮州方言，即妻子。
② 做尼：潮州方言，即"怎么"。

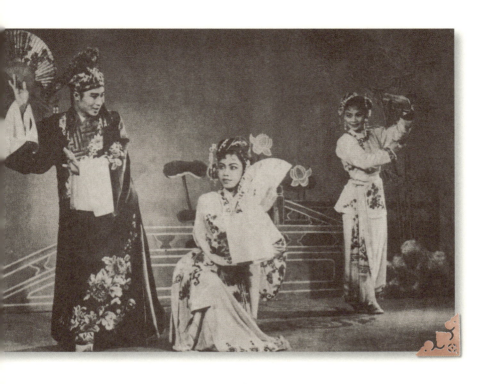

《苏六娘》剧照。吴丽君饰苏六娘,黄清城饰郭继春,陈皎闰饰桃花。

顺便说一句，苏六娘之母说的如"冬瓜虽大也是菜"，桃花说的"捧屎糊面"，这样带着乡野的气息，在这样的家庭也是蛮贴切的。

六娘的委屈，她对杨子良这桩婚事的抗拒是可以表达出来的，这一点，她比黄五娘幸福。女儿主张自己的婚姻同样是不被赞同的，她虽然没直接告诉父母她的心事，但可以告诉父母，"询问桃花事便知。"

她的心事，是可以托付给婢女桃花的，而桃花甚至参与了她与郭继春的订婚之约，她不无卖乖地对表少爷郭继春说，桃花充当媒妁，也无一言道谢。

益春与桃花，丫头与丫头也是不一样

益春与桃花的不一样，从着装上就可以看出来。益春是长裙水袖加背心，梳两条辫子垂下来；桃花的打扮是典型的彩罗衣旦，上衣下裤，窄袖，腰打结带，头打角鬃，伶牙俐齿，手脚灵活，除了听命于堂前，还要干杂活，不比益春就只是专工服侍娘仔。彩罗衣旦是潮剧很有特色的一个行当门类。我们看彩罗衣旦出堂时，经常有一套整装的程式，因为她被唤到堂上的时候，可能正在灶下帮忙或忙别的。潮汕地区农村的地主，大概常见的也就这样家底的，讲究不了许多。

所以，益春的地位是要高于桃花的。益春的教养也应高于桃花。她的分寸感是显而易见的。她对主人的姿态通常是低头垂手，

她不能过问一切与她无关的事，虽然她深知五娘与陈三那点事，也非常同情他们，但她只能暗自着急。李姐来提亲，让五娘大为气恼，命益春将她赶出去。益春不擅长干这个，面对泼皮的媒姨，益春推了她一把，反被对方诬赖。

相形之下，桃花的战斗力就好多了。她是最低微的婢仆，却往往一反弱势，敢抗强横。她反抗员外安人责罚，居然也敢据理指出主子在这件事上的过失，并抗议把过失加到她头上。最快意的当然是跟杨子良的打口仗：

姑爷今日一进门，声声说欲告公堂，亲家未成冤家先做，甜酒未饮先变酸。……姑爷既是读书晓礼仪，当知人伦之道长幼尊卑，天在上须欲仰头望，地在下欲看把头低。岳亲当前须执子婿礼，怎可声声句句打官司！

生生把强辞能辩的讼师逼到语结。

桃花的自由，甚至强悍，是益春所不及的。在黄家那样的家庭里，自然有一套严格的、不可逾越的规矩，限制了门墙里所有人的行为举止，每个人都必须活在其被规定的序列等级里。

这样的作品，可信。

陈三五娘含蓄的爱

六娘与继春的相爱，若非碍于与杨子良的婚约，是不会遭到反

对的。安人就曾说自己对他二人之事"非无此念",他们的爱情虽不被赞同,却是得到同情的。而陈三五娘的爱情,直至上集剧终,无人知悉。他们的爱,注定困难重重,他们需要更大的勇气。

在陈三和五娘的爱情里,陈三的爱和五娘的爱不一样。

虽然灯下一面之缘,情有所钟,也是好感居多。过后,五娘忆起来自温陵的陈伯卿,忍不住提笔和他题于扇上的诗,流露了一点挽留、一些眷恋,她道:

此地荔丹能醉客,何须风雨海天行。

在猝不及防的逼婚后,她对粗鄙的林大强烈抗拒的同时,不期然地想到温雅的陈伯卿。这时,她的心里已自然地希望陈伯卿可以取代林大,在不由自主的订婚之后,陈伯卿在她的期望里已是拯救她的英雄化身,她对陈伯卿成为终身伴侣的愿望先于伯卿之于她,起码强烈于他。

陈伯卿有点游戏人间的小颓废,他是官家子弟,受过良好教育,却淡泊功名,他题于金笺扇上的诗道出他的心声:

海天漠漠水云横,斗酒篇诗万里情。
尘世纷争名与利,何如仗剑客中行。

他悠游于人世,饮酒、作诗、交友,随心所欲。

他在潮州元宵夜观灯时,在旁听了五娘向益春和李姐讲解鳌山灯典故之时,为五娘才情所动。那个美丽的夜晚,变得难忘。所

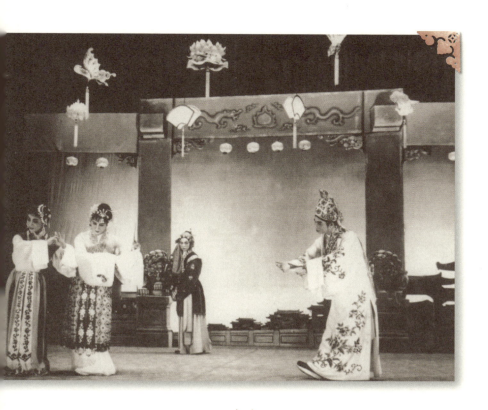

《陈三五娘》观灯。姚璇秋饰黄五娘，黄清城饰陈三，萧南英饰益春，谢素贞饰李姐

以，送别哥嫂之后，他重来潮州，希望能重新见到那个美丽的潮州女子。

西湖畔，两人再度意外相遇，只是，一个在绣楼之上半掩的珠帘之后，一个在楼下。五娘心情很复杂，沉吟良久，心恐错过这一遭，今后难再见，终于决心抛下手中并蒂荔枝和罗帕。

伯卿有信。既接了五娘信物，他觉知这份深厚的情意，不负五娘，他很快登门，以磨镜匠的身份。失手跌破宝镜之后，他竟毅然卖身三年，入府为佣。这事放在别人身上是很难以想象的，陈三对五娘之信不可谓不重。陈三可托！

五娘是感动的。为之筹谋，思计良深，一无所得，不能回应他的深情，只能放着他，晾着他，心里忧伤。

入府经年，见不上五娘一面，没片言只语的回应，陈三每天的生活就是扫地、浇花、算账、写信……做一个黄府仆人该做的所有事。只有看到荔枝手帕，它们的存在才提醒他为何会待在这个地方，做着这些奇怪的、与他陈伯卿风马牛不相及的事务。在努力之下，机会来了，娘仔让益春约他到后花园相见。

终于迈出这一步，五娘也轻松起来，她步履轻盈地走到花前，摘了一朵花，簪于头上，临水而照，脸带春风。不意进来一个男仆锄草栽花。计划落空，五娘正待离去，恰逢陈三满心期待而至。

五娘阻止陈三交谈，疏远地问他：你是何人？并逐他出去。

这是进府之后陈三第一次见到五娘，结果在痴等这么久之后，等到的竟是这样的无情。

陈三即刻离去,是必然之举,失去爱情,他的骄傲开始回归。五娘把头上刚戴的花儿取下、揉碎,掷于地上。她的心,恐怕也碎了一地。

陈三从后花园出来,径自收拾雨伞行装,就欲返乡。

益春强留,这折戏,叫"留伞"。知道五娘的深情,陈三留下。

终于又等到一个机会。这出戏,总要等。要耐得住性子。

陈三替益春捧水上楼,益春守于楼下。

全剧陈三五娘的对手戏,可以说都在这里了。

五娘怅怅独坐,突然听到陈三的声音,一惊,马上起身,她转来望向陈三的眼中难掩惊疑,本能地让陈三离去。

又是赶他走。陈三失望,正待离去。

五娘又问盆水是谁让他端来,益春在哪里。知道她就在楼下,遂留陈三。陈三故意把捧的一盆水放在地上,五娘不解,答:"高则不可攀,望阿娘俯就。"五娘垂眸轻叹,俯身端水于桌上。陈三心头芥蒂全消。两人终于可以坐下叙叙家常。

看看他们谈情说爱的方式。

五娘:三兄,你家住在泉州城内还是城外?

陈三:在泉州城外朋山岭后。

五娘:家中有几人?

陈三:有……七人?(开始下套了)

五娘：是哪七位？

陈三：家父。

五娘：令尊。

陈三：家母。

五娘：令堂。

陈三：家兄。

五娘：令兄。

陈三：家嫂。

五娘：令嫂。

陈三：阿姑。（又一个小圈套）

五娘：阿姑是什么？

陈三：就是小妹。

调情成功。五娘害羞了。

五娘：还有谁人？

陈三：还有我。

她开始扳指数着。

五娘：只有六人，哪有七人！

陈三：连同娘仔你，就是七人。

五娘：怎么连我也算在内？

陈三：从掷荔枝那天，我就把你也算在内了。

哈哈。无怪陈三得意,每看到这里,我总憋不住嘴角上扬。他们最高段数的谈情说爱就是这样的。没一句煽情的话。全剧始终保持着一种文雅、和缓,没有高亢,没有悲怆,我们的情绪也被引导得很克制,当它不加抑止,只稍加撩拨,顿时四两拨千斤,整个画风马上风情无限起来。

高。不得不服膺。

一个用心灵去创作的作品,只要存在着,它总能等到别的心灵的感知和欣赏。虽然这两部作品是五十多年前就在了。文章千古事,什么作品不是?

陈伯贤不是青天老爷

爱情走下去，就得有个婚姻来落脚。爱情是两个人的事儿，婚姻是很多人的事儿。潮剧《荔镜记》[1]是上集，讲的是陈三五娘的爱情故事，结局是五娘抗婚与陈三偕婢益春出走；此剧一九五五年谢吟改编自同名梨园戏。数年后，何苦[2]等据明本《班曲荔镜戏文》三十五至五十出整理成《续荔镜记》[3]，有情人终成眷属。

陈三五娘的爱情，旁人几乎没一个看好，包括陈三的兄嫂、潮州知府、海阳县令这样代表上流阶层的人——他们对事件的定性拥有更大的权力。所以通晓世故人情的解差老阿兴直截了当地对陈三说：

后生人，情欲真，心勿痴。

陈三带锁发配崖州，陈三五娘的幸福也遥远不知在何方。

[1] 《荔镜记》：也称《陈三五娘》。
[2] 吴南生。广东省党政原领导人。曾参与五十多个潮剧剧目的整理创作，大部剧目没有署名，唯有几个剧目署以"何苦"。
[3] 《续荔镜记》：简称《续荔》，也称《陈三五娘下集》。

陈三五娘一出走，林大的迎亲花轿白抬，岂肯干休！林家势大，必欲致黄家倾家荡产，还要陈三及五娘的命。黄九郎愿破财救女；剩下陈三势单力薄。

县太爷摆明了断案看"情理"，黄家、林家分别有利进献，落单的陈三必然遭挤兑被算计。不想后来陈三有了强劲后援。同样一桩案，仍是县太爷裁断，于是，但见《续荔》篇里，官场现形。

仲裁者既怀贪渎之念，他成为良善主人公的对立面基本就不出意外。但这出戏里，海阳县令不是简单的贪官、恶官一个。他有两场戏。第一场戏是在他府宅的花厅，林大、九郎都重金买判，海阳县令竟然面不改色地两家通吃，翻手为云，覆手为雨，真好手段！面对对立的双方，他阴毒地先判陈三"奴拐主女"，不待上司核准即将其发配崖州；他既让黄九郎带五娘回家，又深夜派公差上门，以恶俗相逼，要黄九郎将女沉江！

他的另一场戏，则尽显奸猾本色。此时，他面对的是顶头上司潮州知府及奉旨查勘吏治的都堂，他不再能够一手遮天，官一小，就不仅不敢凌厉，还要矮下去，得学会看眼色行事。他听闻案发潮阳县，不在他的辖下，即认定置身事外，就安心地喝着上司的潮州工夫茶。这样的老江湖，只要火不烧到他身上，便能镇定自若，不会乱了自个的阵脚。

海阳县令是以"请茶"之名入都堂之瓮的。

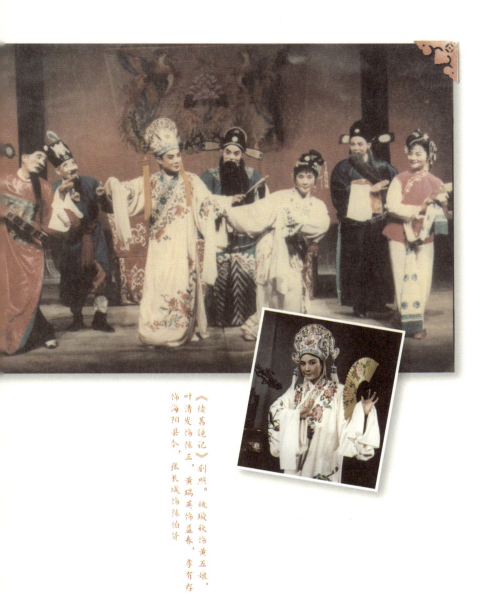

《续荔镜记》剧照。姚璇秋饰黄五娘，叶清发饰陈三，黄瑞英饰益春，李有存饰海阳县令，张长城饰陈伯贤

都堂陈伯贤下书请海阳县令和潮州知府过衙品茗，字面瞧不出机关，但久经宦海的知府知县都知喝了都堂的茶，要办都堂的事。

知县见面客套中，就忙表忠诚，愿为都堂效犬马之劳。而机心深藏的陈伯贤闻言即回应，要"倚重贵县"。

益春扮茶童烹茶献上，在她眼中：

这茶叶好比愁知府，不冲不泡色不开；
这盅罐就如瘟县令，欲烧欲热才爽快。

棋局是都堂摆下的，他要斟酌在座者谁能胜任棋子之职。益春献茶之后，依照约定代主鸣冤。对于事件中青年男女出走一事，知府认为"私奔有伤风化"，有非礼之嫌。知县脱口而出一句"红杏出墙"之后，从都堂"既是被迫，情或有可原"的话里，看出他有为之开脱之意，马上会意地转舵，言道："男女相慕，人之常情。"在知府摆出孔圣人"非礼勿视，非礼勿动"的名言相压时，县令顺藤而上，说孔圣人老人家就主张"毛诗三百，首重《关雎》"，可见窈窕淑女，理宜求之。

都堂赞赏知县"妙人妙解，不落迂腐之套"，实则是对知县的主动入瓮表示满意。合作甚欢。

然而，海阳县令是恶官的事实是不容掩盖的，从益春的控诉看，措辞不可说不严，案情不可说不恶劣：

严刑拷逼，花厅私审，屈断奸情，问配崖州，陷人绝境，存心

讹诈，逼人丧生。

连知府听了，都惊叹：苛政猛于虎！

这还是黄家这样的富贵人家，倘是普通人，会是何种境况？

为官者这样所为，应受何种罪责？——追赃问革，杖责收监。

这是海阳县令可能要蹈的下场。

海阳县令真不是个好人！贪赃枉法，草菅人命，知法犯法。都堂奉旨查勘吏治，他完全可以堂而皇之对海阳县令进行名正言顺的清算。

但他没有。

很有意思。

在中国戏曲里，有不少当官者替亲人雪冤的故事，《罗衫记》是为亲爹，《王金龙》是为妻子，《窦娥冤》、《潇湘秋雨》都是为女儿……瘟官的下场不用说，而主人公当官的亲人必定是好官，秉公论断，于公于私，大快人心。观众看过几出这样的戏，心里就有底了。按惯例，海阳县令很可能会是前者，陈伯贤很可能是后者。

海阳县令不可说不狠，却非一味地狠。宦海沉浮的人，已练就一身看风转舵的本领，关键还得有点别的本事，才没那么容易触礁。他要为陈三五娘的私奔解脱，得辩得过知府大人，还真得有点学问。

陈伯贤没被塑造成青天大老爷，是很妙的。

他设茶局,是为着掩弟"丑行",而知府不知内情,必欲穷究下去,提出严惩贪官,还要追问一对出走青年男女私奔苟合有伤风化之过。这是陈伯贤忌讳的!作为一个奉旨查勘吏治的高官,他道貌岸然,实际上却可以为了面子抛弃是非原则。而这一点,给了海阳县令可乘之机。他看风头顺水势,甚至不用点拨就琢磨出陈三与都堂的亲缘关系。他一下子洞察其中的关窍:

这小小风流案,他何难一手支撑?凭他官威显赫,怎用摆此迷局,请我来品工夫茶。

于是明白这是他在绝境里的一线生机,只要投都堂所好,他干下的乌七八糟的事儿就算过去了,他的乌纱也不愁不保。投桃报李,人情之常。这一刻,他们互相需要。私心既藏,公器自毁。我们有理由怀疑惯贪的海阳县令,未经惩戒,以后还会继续贪下去。

同一桩事,因为不同的背景,便有不同的解读和结果。所谓律法,无非是权势者玩于股掌之中的玩意儿。海阳县令有贪渎之罪,知府有不察之过,然则,就在推杯换盏中,消弭了是非对错。在都堂行辕,县令既讨了都堂的好,都堂自然卖县令的乖。纷争平息,一团和气。

陈伯贤样子很庄严,但这样有着庄严外表的大官,作者竟不循常理把他变成一个万民景仰的好官,是意味深长的。

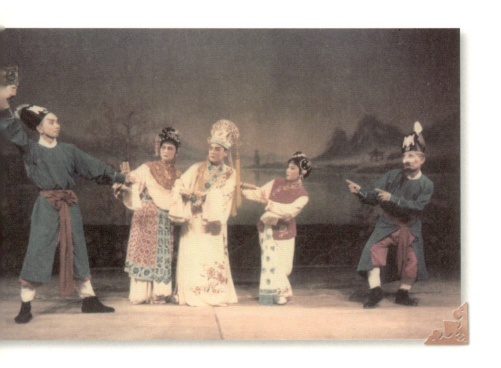

《续荔镜记》剧照。林舜卿饰黄五娘,陈丽华饰陈三

明显的一个好处,是戏的容量增大了,《续荔》的末场,意外地出现官场现形,这样错综复杂的官场关系,在他处难得一见。还独具机杼地把大名鼎鼎的工夫茶拿来入戏,讽人喻事,妙不可言。

而不过分突出官场人物的崇高,也免得削弱这个戏的爱情伦理主题;另一方面,不"引导"人们去敬仰官员,有话语权却"不欺",不干预,不教诲。这个戏,因而带着更多平民的情感。喜欢这个。

有些次要人物塑造得也颇好。

陈三的嫂嫂是剧中一个在关键时刻起重要作用的角色。伯贤是陈三之兄不假,但陈三难为其兄所接纳,也是明摆着的事实。那样一个迂执、爱官威体面的人如何能受得了胞弟为了一个女子入府为佣、捧水扫厅此等"好事"!伯贤直斥之"浪子"。

没有嫂嫂明里暗里的帮助,兄弟要和好难乎其难。而这个角色并没有简单地被塑造成一个慈祥的长嫂。她对家人是热的,可对外人,却是冷的。五娘偕婢女扮男装来求见,那时节,这个妇人可是一点都不热乎,刻意地保持着距离,这是一个官太太的做派。当她意识到来者原来是一女子,是三叔的相好时,她很快不带一点迟疑、不带一点偏见地接纳了她,并即时释放出她的热情,这时忐忑的五娘主婢是大为安慰的。她哪怕有"市恩"之嫌,也显得真诚,符合人物真实。

相对于妻子,陈伯贤显得寡情。他爱弟弟是有条件的。面对

"劣"弟,做兄长的就不淡定了,简直就咆哮起来;面对兄长的故作冷淡,做弟弟的也别过脸去,一脸骄傲,不肯求告。是这样的出身,是兄弟模样。

阻隔与流动
——听《扫窗会》

听《扫窗会》的时候,有时会想到读《红楼梦》初入大观园那一节,觉得它们有相同的审美。当你站在园外,你是你,它是它。但慢慢地,似乎有某种神奇的东西发酵了,悄悄地改变着你与它之间不相干的关系,你会心甘情愿地跟着它走,任由它摆布,你享受这样放松地被引领。

大观园的布局,特别记得进门当面那一块大石头,挡住视线,这一"阻",是一种带着明显主观色彩的力量,产生干预的作用。在设计者看来,一览无遗,则少了意趣,但"隔"不是目的,是有意设计,目的在山穷水尽之际,迎来柳暗花明之惊喜。

好的戏曲,会尽快地消弭受众与剧情的距离,让你入戏,而不任你置身事外。带着你在剧情里绕,在兜兜转转间完成剧目想让你完成的心理体验。这时候,你已不是局外人,忧人物所忧,喜人物所喜。而成就这一点,"阻隔"的手段无疑起了好作用。听潮剧《扫窗会》时,这种感觉很明显。

《扫窗会》的曲很耐听,剧情从来不是戏曲长久拥有受众的原

因。这出演了几百年的戏，这出我已听了无数次的戏，在唱词、对白中，掰开揉合，又掰开揉合，把人物幽深的心窍情绪传达得饱满充分，让人动容。

王金真，女主角。出场时，特定的身份和心境是这样的：她眼下身陷相府，遭凌缠，被差役，隔绝与丈夫见面。温相父女是她的对立面，而丈夫高文举也可以说是她的对立面。因为她收到的信息包含这一点，丈夫得中状元，再娶相府千金，并写下休书，把她休弃。她跋涉到京，就是想寻丈夫问个究竟。她不该受到这样的对待，从理儿上，她的父亲收留了他，以礼相待，供他读书，送他赶考，还将独生爱女许配他为妻；而从私情上，他们夫妻恩爱有加。除非这个人，他们父女都看错了，他中了状元就变心了。她得亲口问他一句，讨个是非。

灶下的老妈妈帮了她一把，教她到西廊扫地，说这是见丈夫的唯一机会。

在这样一个寒蛩唧唧的夜晚，王金真手执扫帚来了。强大的现实压力，把她压迫得愈加单薄。这一面，不得不见，是因为她需要一个交待，这不只是一个公道，还关乎她今后的人生；实际她并不敢对将见的一面抱多少希望，她的希望被连日来不堪的遭遇压得薄如蝉翼。

看到前面书房的窗了，窗下灯影燃起一团朦胧的暖意，知道丈夫在里头。走上前去听，听不见丈夫的声息。想唤他，又不敢。在这样的环境下，曾经耳鬓厮磨、朝夕相依的丈夫陌生了，王金真甚

至开始顾虑这个做了官的人心肠难料。就在那里进前退后，不敢声张，又满怀委屈，终于凭一时负气十指尖尖在窗外一阵敲。夜静极了，竟惊得宿鸟啼叫离巢。不提防，王金真被突叫的鸟声吓得战战兢兢，魂飞魄散。那是个多怯弱的女子。

虽然王金真在外面心潮翻滚，悲恨难已，屋里的高文举却一无所知。他正闷闷地靠着围屏，他显然心事重重。他被迫羁留相府，他不想应这门亲，他也不想要这个女子，他想回王家，想到自己这样富贵无归，心中负疚、无奈。他只能遣仆接王氏妻子来京。然而，仆人张千为何还没带着妻子王氏回来，连音讯也杳然呢？

到这会，情绪酝酿十足了，五十多分钟的戏已过去二十多分钟了。他们之间还隔着，不得相见，不通心声，墙横阻其间。

捕捉到高文举在房内的些微动静，王金真警觉起来，她怕错失良机，斗胆试举芦花扫往窗上一拂。高文举听到窗上的声响，他以为落叶掉下来，打到窗户。王金真还要做第二步的努力，不然，高文举依然不能知觉。捅破这层"隔"，王金真从窗户上面打开的地方扬了一把沙进来。高文举感到纳闷：无风，沙从何处来？听到窗外有女声，仍不知那是日夜牵挂的妻子王金真。做了这么多努力的王金真已心力交瘁，丈夫已在眼前，但认不认她，仍未知；她落到今日这般形骸，皆因他之故啊！悲愤之下，终于冲口而出："高文举，天着来诛你啊！"

这种激越的情绪撕破了一个口，高文举受到"冒犯"，自然发怒，听得对方辩解是前妻到来，心思细密的他马上想到，若是妻

子来到,至今不能相会,必定遭冤枉了;但另一方面,他马上又怀疑,这会不会是一个陷阱,是温氏派人播弄于他?于是,王金真在门这边说往事,高文举挨近来,在门那边听。王金真的身份需要印证。

　　夫妻终于相会了。高文举看到娇妻形容枯槁,王金真遭受欺凌的事实已明白无疑。高文举心痛不已,那顶象征官威庄严的乌纱帽也掉于地上,在至爱亲人的苦难面前,所有的威严都是悖情的!当他,当受众都在期待一场酣畅淋漓的倾诉时,王金真却冷然一句:"你是何人!"又是一隔。高文举愕然,王金真说出一声"恨"字,高文举诚心把头低下来,让受苦的妻子出气,王金真扫帚举起,终于丢下;气不过,推得高文举一颠,又忍不住扶了一把。到这会,王金真终于向高文举述说冤屈了。

　　说出来,矛盾就解决了,戏也就接近尾声了。

　　温相父女欺压王氏的情状已昭然,背后还改家书,休弃金真。这一切,让高文举对王金真的爱怜无以复加,他说了一句很丈夫的话:"妻啊,你今不用悲泪,如今夫人已定了。"这句话是深情之下的心声,但高文举的丈夫气在现实生活中却全不顶事。王金真才回一句话,她不稀罕做这个夫人,还是请他遣人马送她回去。此时,后台不露面的温氏已率人四处搜寻王金真了。高文举登时大骇,若被温氏发现他藏匿王金真,他不仅救不了王氏,自身也是难保了。

　　高文举出了个主意,找包大人告状。

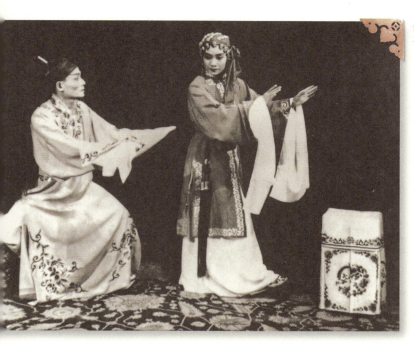

《扫窗会》，潮剧标志性剧目之一。与《辩本》《闹钗》被誉为"百花园中三块宝石"。翁銮金饰高文举，姚璇秋饰王金真

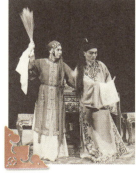
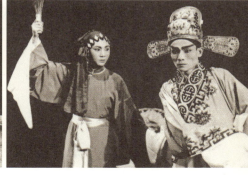

左图与右图为同一场景的不同版本，右图高文举官帽在首，后来改为乍见妻子王金真折磨得惟悴瘦损后，惊愕又心痛，把官帽甩去。右图王金真所着服饰为潮剧"六前乌衫旦的戏服，谓'苦项'，后改为京装青衣褶子。左图王金真服饰

这主意是可行的。王金真说无状词，高文举高声应道："待你夫来写！"待举笔，却心慌意乱，写不下去。剧情于此处又是一顿。问题还是要靠王金真去解决，他给金真一张白纸，让她去告官；然后一句一句告诉妻子，如何对包大人言讲。温相父女全剧不露面，但他们的威胁无时不在，特别是温氏的声势已动起来的时候。高文举这种犹豫也是"隔"，人物的真实借此得以塑造。

隔，因而幽曲，因而一波三折，因而柔肠千转。《扫窗会》之隔，尤妙！

陈壁娘不是刀马旦

陈璧娘如何不是刀马旦？她除了个一场二场之外，后面她都是戎装出现。

通常以着装来判断角色的行当是很有依据的。

潮剧不少行当的命名都跟着装有关，《潮剧志》中关于本剧种脚色行当的划分标准给了三个，包括人物的年龄、身份和穿戴。生行分为小生、老生、花生和武生；旦行分为乌衫旦、蓝衫旦、衫裙旦、彩罗衣旦、老旦、武旦；净行分为文乌面和武乌面；丑行最丰富，共十类，官袍丑、项衫丑、踢鞋丑、武丑、裘头丑、佬衣丑、长衫丑、老丑、小丑、女丑。一路浏览下来，多是衣衫记名。"净"是个例外，不是看衣装的，是看脸的，这个行当，潮剧有个特别的称谓，叫"乌面"，京剧叫"花脸"，命名的依据都是脸。这个行当，脸是最特别的，因为都勾脸谱，丑行虽也有勾脸谱的，但净行的脸谱最显著，也最漂亮。也许行当的命名，都拿最突出的地方说事儿吧。

穿戴很要紧，穿戴本身已规定了人物的年龄、身份，即意味角

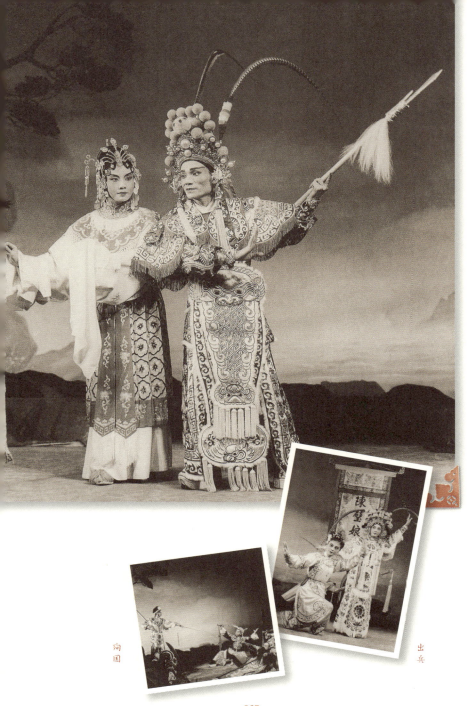

《辞郎洲》剧照。送别时刻。姚璇秋饰陈璧娘，翁銮金饰张达，陈馥闺饰蕊珠

洵国

出兵

色当有的举止,其实也基本规定了人物的行当。一袭戏服上身,既是限制,又可助力,演员将借助这副行头完成表演,规范的表演都落在行当无形的框架内,每一个行当有其相对应的动作程式,没有规矩不成方圆。

所以,认衣服通常是对的。舞台上穿戎装的都是武将,一指一个准。正如那勾白脸的一定是奸臣,鼻头叠块白豆腐的一定是丑一样。

程式、脸谱是戏曲的特点,也可以说是手段,它使得不同人物类型耸然壁立;然而,脸谱化的程度太高了,再没细致的、细腻的东西勾画出来,就只有类型,没有典型,人物就只剩下行当,悲欢离合的故事往往大同小异,这样的戏,还有什么看头!

所以,较真是必须的。较真是为了追求准确,准确是永远值得追求的。

说陈璧娘是刀马旦,不算错,起码不是概念上的错,但是如果把陈璧娘当成刀马旦,人物的理解就偏差了,这个戏就没那么深刻了。

当然,如果编剧要把陈璧娘变成刀马旦,对他来说,那也不费吹灰之力;因为我们见多了潮剧舞台上不怎么费劲就成为一场斗争中的胜利者的桥段,打斗,就是做做样子,而且总是做得相当缺乏创意,至今我见过塑造成功的武行,特别是女的,几乎没有,那种胜利没说服力,那种能力也显得勉强。刀马旦,很少有光彩照人

的。

如果《辞郎洲》能成功塑造一个刀马旦，谁会说不好呢？！但这个使命却不当由璧娘来承担。如果把陈璧娘变成一个刀马旦，对这个剧作来说，是一种减损。

《辞郎洲》这出戏的特别、不同凡响，在于"知其不可为而为之"的主旨。拿一段南宋败亡的最后岁月，一段潮州女诗人陈璧娘支持丈夫张达出师救颓亡宋室而失败的历史，为的就是说这个意思。

陈璧娘不是武将，甚至也不擅武，她虽然也带剑上战场，她会点剑法，可能还会点别的，但那充其量只是古代文人强身健体的一种方式，是一种与琴棋书画并重的修养。

陈璧娘是青衣，她本来的身份应该是一位诗人，但特殊的年代、特定的处境，使她持笔弄琴的手举起双剑，使她安娴、诗意的日子弥漫硝烟，一个本该疏离于战场的女文人剑不离身、披坚执锐，可知战事已是何等吃紧！女诗人更是无畏，如果需要她担承，她一定不惮担承，不会因为她是一个女子之故。

但换上戎装的陈璧娘生命的底色仍是诗人。她上战场的意义不在于杀敌，而在于她坚定的心，与张达、与国同在。

"知其不可为而为"，是知道结局仍奋不顾身；"不可为而为"，已经超越功利的算计，超越个人的感情体验，有着更开阔的感情底色。而这一点，放在非武功出身的女诗人身上，更有力量！

送别,是以抒情见长的潮剧里常见的情节,是人物最见感情的时候。

陈璧娘:马蹄儿似未见这般匆忙,战靴儿也比往常重。重铠紧傍,缰绳漫牵,都只为,出征人在话别声中。

张达:北望临安远千里,西眺厓门烟水苍茫。卫国不怕征途远,纵天涯海角也平常。

陈璧娘:虽不愁叹千里奔波,切莫疏漫了征途坎坷。鞍马秋风自珍重,为国珍重此身卫山河。

没有过多浓烈的情感告白,这时节,高调了,就虚假了,或者是浅薄了,此去凶多吉少,并无胜算,以身赴死的生命尽头,张达夫妇是能看到的;悲戚了,也不适合。那势必增加对方的压力。另外,一个人在做对的事情,或在做自己认为对的事情的时候,她是不会彷徨的,而是坚定的;送夫出征,她心中牵挂的同时,更怀着激昂之情。陈璧娘的深刻,在于她对胜利并不心存侥幸,她做好昂然赴死的打算,不是愚忠,在赵宋朝廷后面,还有一个"道"。她与她的丈夫在这一点的取舍上高度一致。他们在生命最后的顾盼中,已心心相映。

因为战事,夫妻睽违。危急之际,璧娘亲率义军夜劫元营,张达生死未卜,有人以张达的名义持信物说降,信物正是璧娘在出征当日送与丈夫的青丝。

《辞郎洲》剧照。姚璇秋饰陈璧娘,张长城饰张达

见青丝心生疑，
这夫妻信物，为何落在叛贼手里？
莫不是我夫烈火临身熬不过？
将军他顶天立地威武不移。
莫不是为诓强胡定巧计？
巧计哪能污青丝。
我见青丝回肠转……
璧娘不是深闺女儿，
将军一生忠义，
策马送舟言犹在，
箭飞苍松有信誓。
如今国仇未报志未现，
还发安能在此时？
将军舍身殉国，
唉！将军啊，你舍身殉国已无疑。

　　任对方严防死守，不露一丝口风，只是些微的迟疑之后，璧娘即明了真相，断定丈夫已亡。她对丈夫，确够上一个"知"字。
　　这样的女人，才当得起"柔情似水，烈骨如霜"的赞美！
　　陈璧娘这个巾帼英雄，不是外在的，更是骨子里的。

敏感的李三娘

潮剧的乌衫都是一袭青衣，有时甚至还要披头散发，王金真、庞三娘和李三娘，她们的穿戴几乎是没有差别的。戏曲就是这样，在表演上程式化，在外形上标签化，一望就知道他们所属的行当。

虽然她们在外形上如此接近，但她们的每一个却都独一无二。她们仨中，李三娘最敏感，也最怯弱。

井边会儿，不是她设计出来，不是她促成的，她一直生活在思夫想儿的伤感里，兄嫂的淫威，隔离了外人对她的关注，而她也越来越逃避着外界。若不是那只白兔带箭落在井边，这一切便继续沉埋。

这个偶然事件触发了整个戏剧故事的机关装置，一环接一环，于是，沉睡了十多年的亲情身世一朝醒转。但在这个事件链条中，李三娘基本上都是被动的。

她肩挑桶儿步踉跄，风雪中来到井边，汲水之际，忽闻马嘶人声喊，怕遇是非暂避一旁。树欲静而风不止，老王、九成奉命追寻白兔，结果在井边拾得箭不见兔，见桶而不见人，为把人引出来，

吴丽君饰李三娘

就作势欲把三娘遗于井边的水桶踩烂,三娘被逼现身;因为被逼,想到人人都可来相欺,连躲也躲不起,便悲泪起来。

这个无力自顾的妇人,突然面对一桩是非——人家诬断她把不属于她的白兔藏起。三娘一面辩解一面啼哭:"难道是苦命人,就该处处受冤苦,井边汲水也惹祸灾。"小将军听知妇人有冤,欲探问冤情。三娘犹豫片刻,道:"当问则问,不当问便罢休。"

此时的李三娘就是冰天雪地里一个与外界疏离的凄清孤单形象。没人走进她的内心,而她也封锁了自己。

破局是人少心热的小将军亲自上前向三娘婉言相询。

结果这一对视,三娘的眼睛刹时明亮起来,她从心底升腾起一种多年未有的愿望——亲近,与这个少年郎!她几乎断定他就是自己的儿子!她的表情是如此的明白无疑!

血脉的遗传是神奇的。通过这个情节,我们理解三娘是这样一个特别的女人:她十六年来,望星盼月,极目天涯,思夫想儿,泪血盈腮,简单而执著,耗穷了生命,提着一口气留着一点幽明,坚持下来,就在等待这一刻的见面。

她忘情唤起"儿"来。小将军觉得别扭,眼前这陌生妇人怎么能当着他的面叫起"儿"来!是啊,除了她三娘相信那是她的儿,谁信呢?她再次为落到无望无助中而伤怀。少年敦敦动问,三娘犹豫再三,不敢启口。

小将军虽然一再被拒,还是不放弃:

寒冬腊月数九天，家家户户把门掩，难道你家无亲故，因何井边独凄凉？

从三娘的"异常"谈起，拉家常。牵起整个悲情往事的线头，便一路说到三娘的家世，她的丈夫，她在磨房产下小咬脐，产儿之后，夫离子别，她形单影只……

所有低概率的事件都集中在戏剧舞台上。咬脐竟无意跟着一只白兔找到失散十六年的生母！

咬脐不敢认母，因为他家堂上有个娘。他问三娘："若是你儿真的回来，你可认得？"三娘毫不犹豫地说："认得！"然后，她又隐晦地说：

我儿离母怀，乃是一朝带血而去，不是三年五载。莫说不在将军鞍前马后，就在鞍前马后马后鞍前，认也认不来……

眼前身份的悬殊，是她认子的障碍。此刻，母子各有认不得的原因。要说三娘的主动，至此才显示出来，她不愿错过儿子，于是不无深意地将咬脐的乳名叫。咬脐不能自已。他想出一个办法，带凭回家，堂上问爹解疑怀。

三娘咬指写下血书，那是一段很动人的词和曲：

罗裙当纸指当笔，血书一幅诉苦冤。（台内帮声[①]：哎郎唅，哎

[①] 帮声，是潮剧唱腔的一大特色。在明代的潮调戏文中已存在一人演唱、众人帮唱，两人对唱及同台合唱等形式。传统的潮剧帮声属同腔同调，一般在子母句的母句末三字帮声。现代潮剧的唱腔帮唱在继承传统的基础上，发展为更多形式的帮唱，渲染气氛，收到很好的艺术效果。

夫哙,血书一幅诉苦冤。)别郎容易见郎难,遥望关河烟水寒。数尽飞鸿书不至,井台积泪待君看(台内帮声:哎郎哙,哎夫哙,遥望关河烟水寒。)十六年前容颜改,八千里外心怎安?早回一日能相见,迟来一刻见面难!(台内帮声:迟来一刻见面难。)血纵流尽言不尽,交与将军妥收藏。

老王、九成在剧中是悲苦中的调剂,三娘的曲唱完书写毕,一个就说:"我家小将军代你传书,也无向你讨个利市。"这个插曲引来三娘另一个主动的动作,她从井中取水,送与小将军,她寄语殷殷,千里传书恩如天,只有数滴清泉当酒赠马前,让咬脐记得:树有根水有源,饮水思源,莫忘了生身的娘!

戏至此感情高涨而饱满,小将军扬鞭策马,带着三娘的重托速归太原。戏尽情留,观众既满足,又充满期待。

一个不争、无碍别人的弱质李三娘留在人们心里。

潮剧的乌衫就是这样一种力量,它不作暴烈的进攻,只渐渐渗透,悄悄久留于人们心中,使他们的眼睛饱含泪水,使他们的心灵充满憧憬。

《井边会》是一出流传很广的折子戏,比起《扫窗会》与《芦林会》,它的色彩更丰富,特别是多了丑的行当,两个丑角的插科打诨,恰到好处。编剧在此剧中运用喜剧元素是很小心的,分寸感很好,效果也很好,让人泪中带笑。但编剧没有夸大这点"喜"色,更没把这出悲剧变成喜剧,因为我们知道,作品乐人易而动人难。

《井边会》,传统折子戏。吴丽君饰李三娘,陈少玲饰刘咬脐。《井边会》《回书》(张长城饰刘知远)《磨房会》(张长城饰刘知远)《唐祁健英饰岳秀英,周细卿饰刘承佑)《白兔记》三个折子戏可分别单独演出,也可贯穿起来讲一个完整的故事。

庞三娘为何不叫苦

我留心听过，庞三娘自始至终没喊过一声苦。

潮剧有谚语形容乌衫的特点——"乌衫出棚目汁滴"，结伴出现的还有一句口白——"苦啊……"，往往先于人物出棚就听闻于台下了。这二者几乎是乌衫的标签。王金真在《扫窗会》中叫了多少声"苦"，不少，而且每一声绝不雷同，细心的听者自明其中况味。李三娘在《井边会》中也叫了不少"苦"，金花被嫂逼上南山牧羊砍柴织苎时，她也是叫苦的。乌衫叫苦，是再自然不过。但是庞三娘，却独不喊这一声！

庞三娘的不叫苦，是因为她不苦么？

我却以为，庞三娘之苦，甚矣！

庞三娘有一七岁男孩，她的年龄，当在三十岁左右，这个年龄，放在古代，算是中年妇女。她最繁重的日常工作，是家务；她最重要的使命，是侍奉婆婆。丈夫乃一介穷儒，不常在家，夫家贫寒。庞三娘不同于王金真、李三娘，当然也不同于金花。王金真家

境殷实，她的丈夫得中状元；李三娘娘家也富裕，她的丈夫还是九州安抚使；金花出身小康人家，她慧眼自择的夫婿也入仕为官。无论娘家或后来妻凭夫贵，她们都有很好的家世。庞三娘与她们的不同，首先便在于出身、身份的不同，她真正是普通家庭的妇女。

庞三娘的父母在女儿出嫁时，便谆谆告诫：要孝敬公婆，顺服夫婿，抚男育女，恪守妇道；如果忤逆犯上，路上相遇了也不与相认。可见那是守规矩爱名声、谨言慎行过小日子的人家。在庞氏出嫁之后，这便是她一直信奉并践行的。

成为姜家媳妇九年了。这一天，婆婆抱病，思饮临江水。庞三娘于是来到江边取水，不料骤雨狂风相摧打，人与桶儿滚下江。被渔伯救起，渔女怜她衣破体伤，寒冷不堪，解衣相赠。回到家中，见丈夫回来，他竟是一脸怒气，婆婆叫打，丈夫便打，婆婆让休，丈夫便休，来不及半声分辩，庞三娘就被赶出姜家。

以上是《芦林会》发生的背景。

有家无归路，只得尼庵栖身。身在尼庵，还牵挂着婆婆抱病无人扶持，把连日所织之物换得鲤鱼一条，往芦林中捡枯枝，待烹鲤送与婆婆。逆来顺受极矣！

庞三娘是个生活在礼教中的人，姜家休弃了她，她还自觉地守着孝妇的本份。而且，她后来所拼力争取的，竟然只是一种允诺——重新回到那孝妇的生活轨道上。

然而，她的这种争取，困难重重，难于上青天。

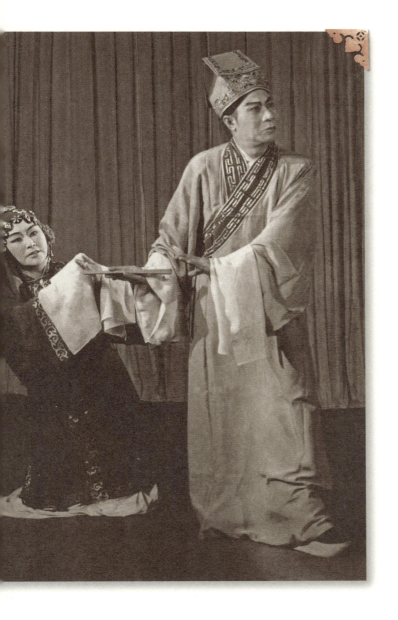

《芦林会》剧照。黄清城饰姜诗,范泽华饰庞氏

芦林偶遇，姜诗本想避而不见。是三娘扯住了他，问当日不分青红皂白休她之故。

说是三娘有"三大罪"，一大罪，私烹饮食，不与婆婆吃；二大罪，私做新衣，不与婆婆穿；三大罪，叠起三层高台，咒骂婆婆。

这"三大罪"本是无中生有，竟致出妇。而且最可笑的是第三项，叠起三层高台，一张桌台二尺五寸，三张桌台七尺五寸，攀上去对天诅咒婆婆。这样匪夷所思的事情，也就姜诗自己信了吧。这个可怜的妇人不无心酸地分辩，又说，这样困难的事不是她一人可以做得，至亲莫如夫妻，除非姜诗相帮。这个在妻子的苦痛面前木头一般的男人这回可吓得不轻，他惶急地呼天发誓，说若顺妻逆母，天必诛之！

"三大罪"已知妄加，又听得三娘临江汲水一事，姜诗情知冤枉了三娘，心中也动了柔肠，但他还是顾及母命不可违逆，对三娘说覆水难收。

而庞三娘的清白，必须以回到姜家才能洗得！

但姜诗不能为她担当起澄清的责任，绝望的三娘跪倒尘埃。

她蓦地一跪，这个迂腐的姜诗很着急！

在妻子的生死关头，这个男人在顾虑什么：此处芦林地，人来人往，知情的人见此情景，会诟病他逆母命私会妻，不知情的还以为他在戏人妻。

真是僵尸一个。

三娘的哀苦无告，说到底，最主要还是因为她这个丈夫。

不难想见，在他年纪尚幼时，家里就给他安排了生计出路，他要做的，就是读书，读书；从小生活在一个严肃、拘谨的家庭中，与外界接触甚少，只知父母，只知孝顺，然而，只靠读书未能使他通情。他刻板、僵硬，为人、生活都紧张，妻子一点过错，他就揪着不放；这样的人缺乏生活常识不难理解，只有他，才荒唐地相信庞氏果真叠三层桌子爬上去诅咒婆母。

但这样一个男人是她的终身之托。而她这样沉重的伤痛都不能触动到他！

三娘跪拜是为托孤，求他日后不要亏待了这个无母提携的可怜孩儿。

姜诗终于决心为迎妇回家向母恳求。

闻言，此时的三娘并没欣喜，她冷静问丈夫，如何劝得婆婆回心转意。姜诗说，先请亲友劝说，若老娘不听劝，他便带着安安儿，跪前跪后地求……三娘再问，若还劝不转呢？姜诗想想说，三娘有路三条。

第一条，回娘家。三娘当即就否定了，娘家回不得。

第二条，改嫁。三娘断然回绝。

第三条，姜诗说不出口。三娘代言道，只有死路一道能通行。

夫妻抱头大哭。对于未来，两人都是没有把握的，他们的命运掌握在婆母手中。或者，更客观地说，像他们这样信奉礼教的人，

他们的命运就掌握在礼教之中，礼教，是他们的信仰，没有了礼教，他们可能就过不下去了。这是他们的局限，也是他们的真实之处。突破了这个局限，他们就不是那对让人悱恻的无力夫妻。编剧没让他们去抗争，是对历史对文化最大的尊重。

庞三娘的不叫苦，可能恰恰因为她才是最苦的人。她苦到不怜惜自己，她看到太多跟自己境况相似的例子，她卑微得如一根草芥，一只虫蚁……

我听《芦林会》，处处克制、抑止，三娘的冷静，包括她的不叫苦，让人感觉其苦极矣。

《芦林会》,看什么

看完《芦林会》，会想，这出戏想说明一个什么主题？这样苛刻的家长制，这样哀哀无告的小媳妇，你却没法拍案而起，口诛一句：哀其不幸，怒其不争！抗争，那是谈不上的。剧本整理的高明，正在于对人物时代性的尊重。没有借着作者的话语权，拿自己的愿望和感受套给剧中人，出手解决他们的难题。他只是把观众一点点引入剧中人物的生活，让你感受他们的哀喜，拿他们的生活来感动你。

这样的戏，你很难说它的主题是什么，是赞美庞三娘和姜诗的隐忍和孝顺？还是谴责姜母的专横？这样的总结，显然都太表面，未触及核心。

其实很多折子戏，其主题性是不好总结的。

比如《闹钗》。南宋东吴人龙骧，父母早丧，由其父同僚胡章抚养。胡有子名琏，女名弱妹，骧爱弱妹，但难以亲近，由西施转世的狐精，爱慕骧，乃幻成弱妹，与骧同居，目的达到之后，又助骧与真弱妹成亲，又显神通，助骧得中状元，骧领兵大败金兵，解

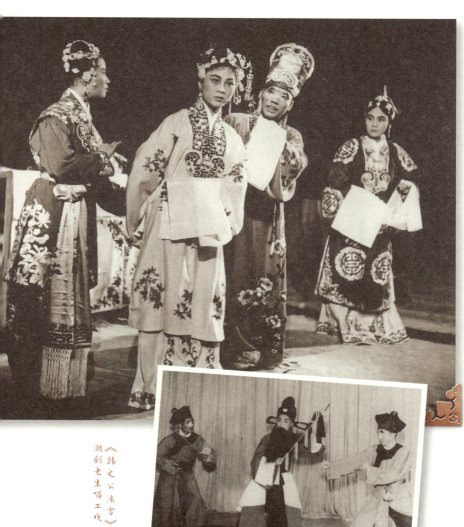

《闹钗》是一出丑戏,有潮剧项衫丑很多绝活

《韩文公冻雪》是一出潮剧老生唱工戏

胡章所率宋军之围,翁婿荣归。最后,吕洞宾向龙骧揭示因果,众人始悟。剧中有狐精以蕉叶幻成罗帕,题诗于上,引诱龙骧同居的情节,故明代这个传奇剧本名《蕉帕记》。潮剧《闹钗》,就是其中一折,写胡琏狎妓回家,在龙骧书房门口拾得一支金钗,便怀疑骧与其妹私通,回家大闹。原来胡琏拾得的金钗,是他在狎妓时缀带来的,遂遭胡母一阵痛责。

《韩文公冻雪》。唐宪宗时,韩愈上《谏迎佛骨表》,得罪了皇帝,被贬到潮州。从京师到潮州,迢迢八千里路,跋涉艰难,到了秦岭,遭遇大雪,主仆三人,进退无门,这时他的侄孙韩湘子命清风明月二仙童,化作渔翁樵夫,前来超度他,韩愈三人向渔樵二人问路,樵夫用雪捏了一只雪马,但韩愈不敢上马;渔翁用雪捏了一只雪船,韩愈又不敢下船;渔樵二人见韩愈不信,化作清风去了。韩湘子超度韩愈不遂,只好差一只老虎,把仆张千李万先衔到潮州,然后亲自护送韩愈到达潮州。

又如《周不错》。瞎子周不错,潮阳峡山人,卖卜为生。因为他曾到贵屿给国舅陈北科算命,说他命带铁锁,结果给他缚去沉江,幸得乡人相救才免于死,所以不敢再下乡给人算命,只在附近凉亭卖卜。他女儿玉花,已长大成人,每日带周不错到凉亭,日久,与在凉亭卖糕饼的少年金钱相爱,常常趁周不错不备躲到凉亭后谈心。一日,金钱请周给他算命,看他何时浮婚星,周念念有词地算了一番,说他二十五岁婚星才浮(金钱时年十七岁),就在他正儿八经算定金钱要八年后才浮婚星时,金钱与玉花又溜到凉亭后谈

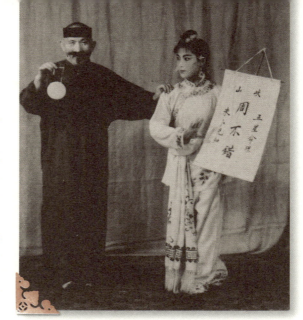

《周不错》是青盲丑的戏，除了逼真的表演外，还有大量的方言俗语，很多现在已经闻所未闻

《挡马》主要看武旦与武丑的精彩对手戏

心,并私订婚约,互许终身。招牌上标榜"未卜先知"的周不错,连发生在身边的事也不知,最后只好同意女儿与金钱的婚事。

再举一个《挡马》。这是清代通俗小说《杨家将演义》的一段故事。讲的是宋朝天波府杨八姐,因其兄杨延昭被困番邦,为打探消息,乔装番将,潜入番地。时有焦光普者,因随杨家八虎大闯幽州,不幸兵败,流落番邦,因无腰牌可回南朝,乃在柳叶镇开设酒店,俟机盗取腰牌。杨八姐至柳叶镇,焦光普见她身有腰牌,挡马请她饮酒,欲窃取其腰牌,两人遂引起一场格斗,后始知彼此身份,终于同议对策,一同闯关。

这些都是人们喜爱的折子戏,《20世纪潮剧百戏图》都将其收入其中。你很难说它们的主题是什么。但它们的精彩是不言而喻的。《闹钗》是一出丑戏,有项衫丑的表演功夫,很好看。《韩文公冻雪》的故事附会离奇,它也不求让你信,它让你听,这是一出潮剧老生唱工戏。《周不错》是青盲丑的戏,除了逼真的表演外,还有大量的方言俗语,很多现在已经闻所未闻。而《挡马》没什么情节,就是武旦与武丑的精彩对手戏。

这些戏貌似"无用",就是纯粹的审美,它们对观众没什么干预的作用,没什么主观色彩,看戏是一种轻松的事,平等、自由,给予观众足够的自主性。笔者相信这才是中国戏曲里演戏与观戏的一种正常关系。

《芦林会》剧照

　　《芦林会》的社会意义，和其他像《芦林会》之类的传统戏曲剧目，若是要找它的教育意义，恐怕是勉强的。然而，我们不要忽视了它们的另一种功能——认知。像《芦林会》，它告诉你，以前中国封建社会里，曾经存在一种这样的家庭关系，母尊子卑，这种不可逾越的尊卑已经超越了理与情所能接纳的范围，但剧目本身不作这样的评价，只是说事实；事实上，以今人的角度和尺度去看待和衡量古人，是行不通的。

　　如果能充分肯定这种认知功能，面对旧剧目的时候，我们便多了一种标准，作为一种传统文化，它的记录功能，本身已非常有价值了。

金花与金章婆

一位老友说,《金花女》这出戏,最根本的一组对立人物是金花与金章婆。抓住这一点,整个戏怎么改都不偏。

这是对的。

从美学形态上讲,金花是端正严肃的,金章婆是夸张变形的。从气质上讲,金花是娴静的,金章婆是泼辣的。从人物本性上讲,金花是志向高远的,是善良的;金章婆是物质型的,从不以善为追求目标。因为金章婆是个不折不扣的现实主义者,利己者,一切道德对她不能产生约束力。她相当自由。她在劝金花改嫁时曾现身说法:"活寡不如犯死罪,阿嫂是个过来人。"后来还直白地说道:"这个叫做从孬嫁到好。头次听你兄,二次得来听阿嫂!"

这个女人可谓随心所欲,刀枪不入了!

但说实在,金章婆不让人讨厌。

她好在真实。她不掩藏她的物质性。本来姑仔要嫁富嫁穷,也跟她不太相干。但金花嫁低了,她以为损害了她的利益,聘金落空了,甚至她本来还可以借此敛点体己钱。这是多金男刘迪为让巫氏

帮他娶到金花许她的。所以,她是把这个姑仔当作她的一种资源。剧中有些地方明确地点到这个。

比如,金章在细妹择配时对她语重心长地说道:

自古道,女长须择配,树大自分枝。因此上,愚兄为你择佳婿,三杯清茶订亲谊。

金章婆一听,即时不屑地说:

三杯清茶就好订个亲,许么便宜过菜头①。

当富家陈列豪华的礼品,成为明显反衬的,是穷书生家的素馈荆钗。刘家的贫寒受到金章婆无情的嘲笑。

金花的选择极大地挑战了她!

结果作为报复,她扣住金花的全部妆奁。这种报复对金章婆来说很解气!对此,金花却是这样说:

好男不吃分家米,好女不穿嫁时衣。这些妆奁,就烦嫂嫂看守吧。

她们对物质的态度天壤有别。

剧情至此,这对冤家对头就分开了,对金章婆而言,姑仔出嫁了,她无非就少了一个本望待价而沽的资源。如今没了,也不算蚀本。

① 菜头:潮汕人对萝卜的称谓;许么便宜过菜头:那还不便宜过萝卜。

《金花女》剧照。郑小霞饰金花,孙暹龙饰驸丞

三个月后,为使刘永能顺利进京赴试,金花赧颜上门求助,受到嫂嫂刻薄地挖苦,钱银也不给。反正,金章婆是不能吃亏的。她不看好刘永,她没有远大的抱负,她还是等着丈夫每次做完生意一五一十地把钱交给她,她再一五一十地码到箱子里,钥匙自己掌着。

但既是冤家对头,岂能不交集。金花夫妇龙溪遇盗坠河,刘永不知去向,金花被救,只好回到兄家。这下,金家炸开锅了,金章婆头疼了:她想到得承担金花这个累赘,平白地让她受拖累。她一千一万个不情愿。但是,哪怕她成天黑着个脸,给金花精神和体力的虐待,她却没有怀疑细姑留住金家的合理性,哪怕后来金花再次坚决拒绝她安排的婚事。

好资源总是稀缺的。哪怕金花落难,仍有富家子来求配。当媒婆告知金章婆这个消息时,她登时眼睛一亮:龟殊①鸟自有飞来虫,这可是老身的福气。然后回到家里,态度立转,嘘寒问暖,知冷知热,叫仆人进财入内去煮碗糖水鸡蛋,还特地强调鸡蛋要选两个大的,红糖要多。一旦议婚不成,糖水鸡蛋就收回。让人可气又可笑。她对别人的好歹,也是用物质来衡量的。

因为孤身往南山放羊砍柴,被设局抢亲。金花跳崖脱身,求告于路遇的南山驿丞老爹,并意外与来龙溪祭奠她的刘永相会,此时的刘永已经荣归,金花终于脱离了与金章婆的交集。

① 龟殊:潮州话谐音字。形容无精打采的、倒霉的样子。

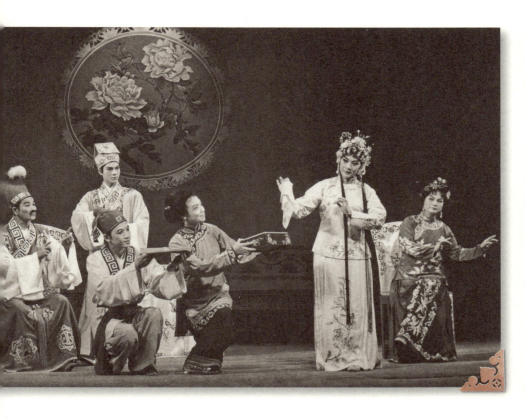

《金花女》剧照。金花择婿是一个重要事件，彰显了金花与金章婆截然不同的价值观，作为一个分水岭事件，使二人关系对立，戏由此出

金章婆是一个成功的角色，剧中给她安排了许多俚俗的有趣的话，增加了这个角色的生活气息和趣味。从语言和表演上看，她是摇曳多姿的。有人甚至以为，《金花女》这出戏，最让人难忘的正是她——金章婆。

金花不好演。

所有道德化身的角色都比较难以出彩，何况金花面对的是一个花样百出的对手。

还是喜欢郑小霞的金花，她只是朴素，没有多少装饰的唱腔，没有过多的动作，却透着真诚。

朴素貌似简单，实则不然。能够朴素是因为有内在饱满的支撑，故能放下全部的粉饰。

剧中第一场末尾，金花临出阁之时那一段，每次听，总感动。

金花：手足相随十八秋，一朝离别泪盈眸。千言万语难尽说，愿家和人顺妹免忧！

金章：语叮咛，执妹手，持家处事细筹谋。识进退，知轻重，晓尊卑，睦邻右。若有为难处，阿兄共分忧！

很直白的话，很直白的理，就有这样的力量！

金章婆是恶妇吗

看《金花女》很难不记住金章婆这个形象。从一个作品的价值考量，起码这一点算成功了。

金章婆在剧中是作为正面人物金花的对立面存在的，但显然作者没把她简单塑造成一个反派人物。实际上，金章婆是个喜剧色彩很浓的人物，她害不了人，也坏不了事，她让人感觉轻松。这种轻松除了她的好口舌之外，还在于她对外加的道德操守的不屑一顾。

我们看过太多的潮剧，里面充满道德陷阱，充斥着众多的淑女节妇，其中有很多只是封建教条的僵硬承受者，这个金章婆很罕见，她对此嗤之以鼻，自己过着活色生香的日子，而她，也是一个活色生香的火辣辣的人。

她非常能言善辩，嘴尖舌利。进财说她是"齿痛痛还证[①]赢十八条巷"。她出台有几句自白，很能反映她的性格：

[①] 证：方言字。争辩，争论。

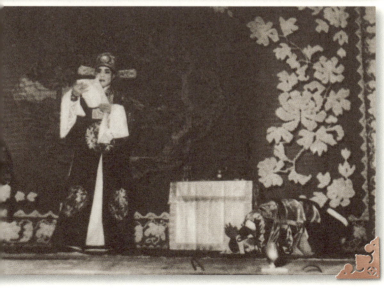

第一版《金花女》剧照。陈丽璇饰金花，叶清发饰刘永，吴为雄饰金章

妾身巫娇娥，有名当过无。皆因嘴尖舌又利，人人叫我做金章婆。

她是个物质主义者，永远趋利，甚至连婚姻对她而言，也可以更易，只要它成为一种更优的资源。她嫁过不止一回，因此她给细姑金花的人生忠告是随时可以改弦易辙，只要嫁得更好。金花觉得此话不堪，说嫂嫂"此话亏你说得出口"。如果大家都认同金花，那么用"无耻"去归纳金章婆，当无异议；然而，一个人能够"无耻"得如此赤裸裸，也不欺。

可以感知，金章婆对金章这个丈夫还是比较满意的，不然她不会说她是"从孬嫁到好"。那么，金章对她的评价如何呢？

金章是个务实的生意人，他对生活没有奢望。他也有几句出场自白：

兄妹相处乐融融，无奈家妇悍又凶。忍气留财遵古训，四时佳兴与人同。

从中可以看出，金章对生活的追求是"四时佳兴与人同"，他对家庭的愿望是家和人顺。若把金章的忍气吞声看作懦弱无用，是未识金章。他确实是不较真，不能较真，家里一个嘴尖舌利的，如果金章还较真的话，哪里还能"家和"，只怕是家无宁日；更何况一个小商人，凡事爱较真的话，他的生意必然做不好。较真就容易致气。这是违背金章的做人原则的。

其实金章是个很有原则的人。有的人原则性很强，一目了然，使人不敢轻易冒犯；金章为人轻易，给人错觉，认为他怎样都行。谬也！金章的原则很少亮出来，但他坚持他的原则与那些长得很庄严的人坚持他们的原则是一个样。用他自己的话说，他其实是"小事糊涂，大事不可马虎"。这是他在金花定亲之后，他对自己做事原则一个不无得意的总结。妹妹金花的择婿固是大事，他自己的择配岂是小事？！

金章有识人之明，他一眼相中刘永做自己的妹婿，眼力不差，成就一段美满姻缘。他为刘永争取妹妹的认同时，对妹妹说："人正切要①！人正切要！"所以，他自己择偶，其大节至少应该过得去。

当然，金章应该也明白自己条件并非特别好，他经常要出门经商，一去长则半载，短也要三两个月，娶个女人回来，也是让她守家的时候多。他得忍。他的忍，是他善良的表现。

金章婆是爱财，管着家里的钱财，她对家里的财物有足够的支配权，但她似乎也不奢侈挥霍。剧中有一个细节：

金花女投水获救回娘家，金章婆逼嫁不成，苦役金花，让她每天赶二十只羊上南山，得把羊养得肥肥，若是养不肥，要骂；赶羊上山，还得砍柴，还得晒干干的，若是熏着她，要打；再带五两缏去织，得织细细，不然，不给吃不给穿。

从这段话里看出，金章婆责令金花务必把柴晒干，本人应该受

① 切要：即要紧。

过湿柴烟熏之苦。没有生活体验是说不出这话的。

那金章对这个老婆怎么样呢?他虽然也骂她"恶妇",他受她的气最多,当是心声。然而,他听说婆娘被差人带走,心里还是担忧的。在公堂上,金章婆的气焰被收拾得差不多了,一听说金章来了,马上活起来,她很有把握,金章一来,她条命一定在。可见她对夫妻感情的信任。

金章在大庭广众之下,兼又想到妹妹因此吃尽苦头,就昂然说了一句:"我一刀割断夫妻情,请求老爹为我细妹出口气。"

金花出堂,兄妹相认之后,金章即时就说:"你嫂不仁,老爹已将她定罪了。"到这里,就很清楚,前面所说的"割断夫妻情"是做做样子,金章急着提醒妹妹,他知道妹妹会选择原谅,一定的。

客观地说,金章婆实是"刁"胜于"恶"。"刁"作为她的外在呈现,非常鲜明,而说她存心要害细姑,生此恶念当无根据,她本来就只不过是个趋利的人,而且只看重眼前小利,原无所谓操守,她不会坚定地去爱一个人,同样,也不会坚定地去恨一个人。

把金章婆当"恶妇",是放大她某种特性,有失公允;其次,这样粗暴地定义金章婆,也是对金章和金花人物形象的损害,特别是金章。另外,大奸大恶的人物,需要更宏大的题材去承担,潮剧擅长的正是这样温婉和气,又充满平民生活气息的题材。

这个度,正好。

《金花女》的后台歌

《金花女》有多处后台歌,这些后台歌作用可不小。首先它动听,它给全剧的音乐增加了另一种色彩。它有时相当于旁白,有时是对情绪的推助。后台歌在这个剧里,实在是很妙的。

开篇的后台歌点明此剧主旨:

唱歌要唱劝世歌,做人勿学金章婆。
刘永金花情义好,荆钗作聘人人夸。

起篇不惊人,很稳妥。惯有做法。

当剧情已有了一定的铺垫,就可以腾出笔墨来深化或拓展人物。且看剧中的男主人公刘永的第一次出场。

淡淡晨光洒露华,刘永迎亲上南山。
冷清清,只有一顶红竹轿;静悄悄,后头一个青娘伴。
前无吹鼓手,又无执事伴。

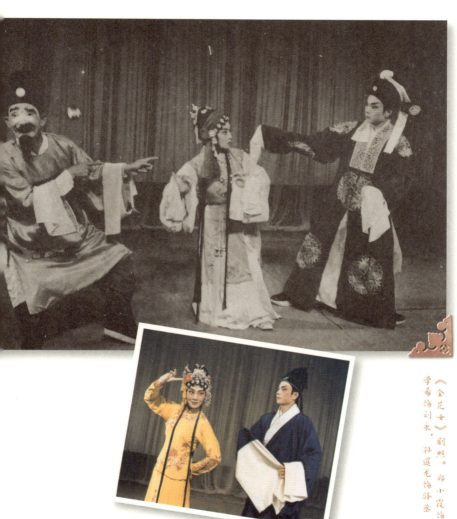

《金花女》剧照。郑小霞饰金花,陈学希饰刘永,孙选龙饰驿丞

一路上,有人笑来有人夸。

这是白描,很有画面感,而且带着气氛。有人从这种描摹里读出刘永娶亲的窘迫与无奈。我不爱作此解。刘永后文自称"天生傲骨","傲"是对的,他用"傲",用我行我素去抗拒外界所有的不理解甚至轻蔑。

他凭什么敢一支荆钗作聘礼,要知道金花的条件是相当好的,富家公子刘迪的重金求聘就是一个明证;刘永这么做,首先是因为他自信,既而才是对金花的信心。

这一场中,金章婆因反对金花结缡刘永,不让细姑带走妆奁。金花大度地对兄长说:"好男不吃分家米,好女不穿嫁时衣,这些妆奁,就烦嫂嫂看守吧。"刘永听了称善,他甚至还补一句:"娘子,这身吉服,也……""粗衣布裙,是奴亲手所制,该穿得。"这才罢了。于此可以看出这个书生更彻底。

一个人的骄傲,不全来自于对自己过人能力的倚仗,有时还是一种自我保护——一个人比旁人走得远或是站得高,他往往是孤独的。剧中对读书人的这种际遇有真实的反映。

金花嫁入刘门,这个男读女织的小家庭全部的希望和重心在于刘永读书求取功名。现在的问题是没钱上京赴试。原来指望由刘永卖文筹措川资。但刘永气鼓鼓地、一文未得回家来。不仅文章无卖,还受市井相讥。难堪的境况如是:

人道我满腹文章饥难煮,胸存锦绣寒难衣。

说我是失意猫儿难学虎,败翎鹦鹉不如鸡。
更可恨刘迪使人当面嘲弄,
说我家有女颜如玉,惜无金屋藏娇妻。

结果愤而抛书,又不忍,那情景在金花眼中有一番形容:

他那里胸怀余愤,心愿难偿迁怒书诗。
只见他高高举起,轻轻抛地。
分明是方寸满含苦,不由金花泪欲垂。

金花对她的丈夫看得很清楚:一方面,他读书破万卷,是人才,是美玉;一方面,他不谙人情,有求于外时屡屡受挫,无能为力。他是个简单的人。他来娶亲是兴冲冲地,因为这是人生得意事——他娶到他想娶的姑娘。一个人的内心如果是满足的,外在就没那么重要;如果这个人还是一个不曾受挫的书生,他得意之时足以睥睨世间所有。

往下看。

金花装着顺夫之意,欲把这些惹气的书籍付诸炉火时,她应该是认真的,虽然可能也不无戏谑——因为她已经发现丈夫的不忍,预见书是注定烧不成的,无非做做样子。但做样子也要真诚些,因为,他让她心疼了。戏谑的分量过了,金花对刘永的苦楚就失于轻忽。现实是残酷的,现实是什么?放在刘永们的身上,就是"人微言不重,官大文自奇",靠功名说话!没有功名,他什么也不是。

这个事实,明摆在世人面前,也摆在他俩面前。

这样的家庭组合,意味着金花需要更大的担承。所以,她登了恶嫂之门,最终得到兄长的资助。于是,送夫上京。

五更月落天地寒,金花送郎出乡关。
双人相对双无语,一重心事一重山。
夫妻不洒别时泪,寄万种恩情在不言中。

对于刘永金花来说,此时是无声胜有声,后台歌道出他俩一路的心事:

过了一山又一山,君家行紧娘行宽。
初出日头双照影,照出情意有千般。

此情此景,美极!

这两段后台歌,看出时间的推移,从五更天,到日头初上;又从旁观的角度,看出他们难舍难分的情态。

当金花鼓足勇气提出要随丈夫上京赴试并说服了丈夫,此时的后台歌喜悦起来:

君家伴娘娘伴君,双宿双飞不离分。
相随相伴上京去,离巢雏凤上青云。

以金花的含蓄,她的无比欣喜用后台歌来烘托比自述来得更贴

切。

金花牧羊一场，金花一边放羊砍柴一边自伤身世，在以抒情见长的戏曲，这个地方是最适合角色来一大段情感独白，乌衫曲，安插的就是此处：

放羊砍柴上南山，受尽凌辱苦千般。
当初敬嫂如敬母，有谁料今日受折磨。

要留足时间，才够安放人物的情感，但又怕长了，色彩偏于单一。所以，在金花女的大段唱中间，用后台歌破开：

金花女，眼睁睁，遥望京师自悲鸣。
龙溪江水悠悠去，长空荡荡雁无声。

换了个第三者的视觉。不是一竿插到底，而是荡开一笔，为接下来女主人公的抒怀铺垫：

数月来，南山是奴望夫地，柴房是金花的拜月亭。
跪破膝头常夜祷，刘郎身健在，得志慰妻荆。
冷雨敲窗眠不得，手抚荆钗情倍增。
郎在人间理当有佳报，郎纵遇害也该入梦诉离情。
哎刘郎，夫呵！
可知你妻日夜受煎迫，身似五鼓衔山月，命如三更油尽灯。

君家是枝奴是叶，叶今无枝怎依凭？
　　君家是土奴是草，草若无土怎得生？

　　夫妻历经劫难，终于在龙溪渡口相遇，按惯有的做法，这里可以来一个大唱段。但因为这一场前面已有刘永祭江，最饱满的抒情已有了，此处讨了个巧，众人转身回避，刘永金花深情相视，荆钗由刘永重新插上金花头上，由后台歌兜了个圆：

　　千辛酸，万辛酸，夫妻死里庆生还。
　　水清月明双照影，龙溪渡口喜团圆。

　　也够了，不缺啥了，也没累着观众。
　　这是全剧最后一段后台歌。最常见的在全剧终了时来一段结语式后台歌在本剧中却不见。不加，是因为够了。
　　虽然它可以有很多后台歌，但绝不滥用。

古朝年有个阿苏秦

这是谁?

再往下听:

古朝年,有个阿苏秦,当初受尽阿嫂气,后来胸前挂金印,做了六钵豆酱……

奇怪,有时这几句口白就会自动在脑海里浮出来。

还原一下这句口白的背景:

《金花女》中金花因丈夫欲上京赴春闱,苦无盘缠,只好到兄家告借,兄欲解妹难却不能做主,低声下气向老婆张嘴,却给顶了回来。家是老婆巫氏当的,她因细姑当初不听她言,偏嫁个穷鬼,至今心里仍怀着恼,说道:"既是敢接荆钗聘,又何必伸手来求亲,好马不吃回头草,欲借金家钱银枉费心!"家仆进财见阿爷出师不利,有心助力,于是将古比今,劝阿奶巫氏切莫欺穷亲,就说了这一席话。

这话妙。

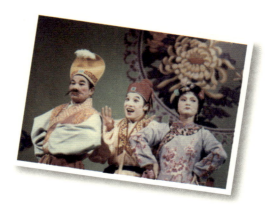

林岑卿饰金章婆,李有存饰金章,陈幸希饰进财

妙的是,这才是进财的话。

之前,金花对嫂嫂婉言,"常言道三分亲强别人,若非自家亲哥嫂,奴家不敢乱攀亲",又回忆"金花自幼嫂养大,嫂似母娘劬劳恩深。金花纵然有差错,需念箕豆同一藤"。立足的是对亲情的信任和嫂恩的感念。

金章心里想助妹妹,他把对妹婿得中之后对家族富贵特别是金章婆的富贵的期许,拿来劝老婆,以为是对症下药。谁知这种期许对现实主义者金章婆来说,犹如镜花水月,她等不了那么遥远的事情。他的话,激不起她的"投资"欲望。

没辙了。

进财就帮腔,就讲了个故事。苏秦的故事。让进财讲这个故事,弄不好就有掉书袋之嫌,就不像个奴才。

此话之妙,在于进财对这个古昔年故事的半懂。对知识的吸收与当事人自身的文化程度是匹配的,进财是个没读过书的下层人,对故事本身是了解的,而且比在此处也是合适的,但以他的见识学识,他不可能掌握一个故事里所有精细的概念。编剧舍精确而择模

糊，只是依着角色的认识道了个笼统的"古朝年"，反而是一种准确；试想，若换了"忆先秦……"，人们很可能会觉得进财这个小丑扮的奴仆讲了别人的台词。

或许有些诲人不倦的人以为此处没把故事的信息充分地展示出来，可惜了。这要看是怎样的作品，它的任务是什么。如果是学术性、资料性的作品，当然力求事实的准确；假若是文艺作品，具体说到这个戏，编剧的任务是塑造人物，使人物增色的要得，不符合人物的，甚至损害人物的，是要不得的，就一个标准。一个作品在作者手下成形，他必得有所取舍。

在这里，模糊正是准确。

也有很精确的。

另一出潮剧《刘明珠》最后一场，海瑞夫人王氏向太后跪报家门时自称"宜人"。这是个出现频率极低的词，有封诰的官太太，一般都笼统地以"夫人"称之。此处用"宜人"，显出王氏回话的严谨和谦恭，用最简短的话包含了最大的信息，让太后明了眼前这个乳娘打扮的妇人真正的身份，明清五品官妻、母封宜人。

可知编剧非不能精确，适可而止，是编剧对表现欲的自我控制，艺术，才是至高无上的。好的剧作，是有故事，更有人物的。

下半截的话也妙："后来胸前挂金印，做了六钵豆酱。"金章纠正他说："是六国丞相。"进财似乎还将信将疑，觉得往大里说总是好的，于是改口，"做了六国丞相归回返，伊嫂磕头捻项跪到乌暗眩"。尽是人物口吻。

千古伤心狄仁杰

潮剧多悲欢离合的悲喜剧，喜剧也不少，悲剧少见。什么叫喜剧，什么叫悲剧？如果不搬出美学上的那套理论，用老百姓看戏的角度，结尾大团圆，好人好报，恶人得惩，就安慰人心，就没那么悲惨了，就情愿了。这样说来，《窦娥冤》《莫愁女》都不算悲剧，因为主角死后或者报冤或者成仙过上好日子，连《赵氏孤儿》都不算严格的悲剧，因为冤仇最后也昭雪，复仇了。

潮剧的剧目里多的是讲事儿的，故而特别照顾到故事的完整性，有头有尾；哪怕《苏六娘》《金花女》这些冠以人名的剧目，也是更多考虑故事的完整，交待清楚，主人公最后都通常过上美满幸福的生活，这是作者许给观众的美丽愿景。

《袁崇焕》与《德政碑》，就不是这样。

潮剧《袁崇焕》中的主角袁崇焕是一个有独立意识的人。

礼下于人，必有所求。他是前任皇帝罢黜的将帅，正在罗浮山与友论道，却有新帝起用的诏书传至，皇帝许以高官重权，他并不

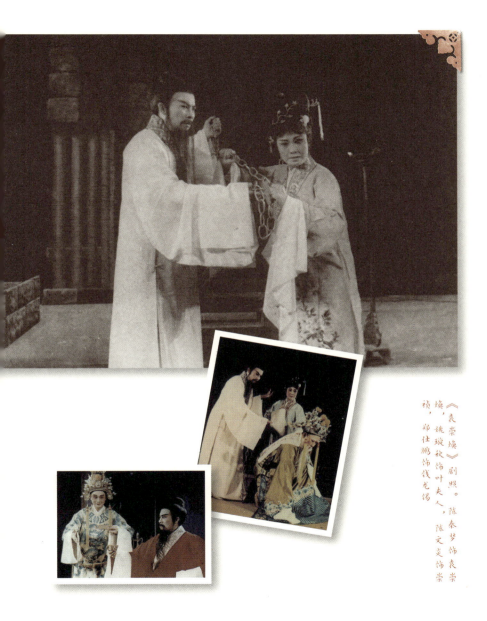

《袁崇焕》剧照。陈秦梦饰袁崇焕，姚璇秋饰叶夫人，陈文定饰崇祯，郑仕鹏饰钱龙锡

动心,他对朝廷早已心灰意冷,表示"余生愿随江湖老,宝剑藏锋不出鞘",表现出他对皇帝笼络的不屑。然而他终于拜命出山,原因却是苏女带来边关战事危急的消息,边事日坏,苍生涂炭。袁崇焕是一个有使命感的人,胸怀天下。

问题是,皇帝当然认为江山是他的,皇帝需要的是指哪打哪的武夫,他不需要别人胸怀天下。朱由检不想当昏君,他也不是昏君,相反,他立志于当一代有为的天子,他想驾驭时局,驾驭对时局有影响的人,这样的时局,袁崇焕正是他要笼络驾驭的人。

朱由检欲驾驭袁崇焕,比起袁崇焕对朱由检的拒绝依附,都难,但应该说,前者更有可能。

随着袁崇焕拜命入朝,两个人的交集就开始了。他们的交集注定是矛盾迭出,险峰突起的。

第一次见面是在先帝的灵前,袁崇焕挂孝而来,朱由检一厢情愿地以为他未忘恩于朝廷。袁崇焕却直言是为辽东新战死的兄弟和战士挂孝,他纠正了皇帝的曲解,他没想要给皇帝留面子。

朱由检忍了他。

袁崇焕在危难关头接受委任,他不想重蹈覆辙,他求皇帝能够"知"他。他希望他与皇帝能知心,一如他与辽东的袁家军。他获得皇帝的口头应允和尚方宝剑。

他又是当年忠君体国的袁大帅!令东胡闻风丧胆、力挽狂澜的

《德政碑》剧照。陈奎梦饰狄仁杰

民族英雄！

他与皇帝的关系本来就不牢固，信任远未建立，便遭遇那么多搞破坏的人。皇帝坐不住了。

他们的第二次见面，明宫内殿，朱由检正拿定主意要问罪袁崇焕，袁崇焕正好送上门来，他是来请旨让千里驰援抵挡十倍虎狼之师的辽东战士入城休整。

可是，京师不纳辽东疲惫之师。更意想不到的是，袁崇焕入狱了！

他对朝廷绝望了。

被累入狱的妻子问他，舍命忘家究为谁？

袁崇焕想了想：

为谁？为谁？念我十余年来，浴血边庭，父死不能奔丧，母在不能尽孝，妻孥随军受惊，兄弟阵中丧命，忘交游，远朋友，余何人哉？！唉，夫人，就把我当作大明国里，一个亡命之徒罢了！

这样的话，句句见心！

但是，袁崇焕绝望了吗？他如果心如槁灰，他就不会再"作为"了，他无权无职，所有的国事本来都不该与他相干。

各路勤王师尽败，眼见覆巢旦夕间。外侮压顶，都门硝烟弥漫，谁都坐不住。皇帝不想释放袁崇焕，但又希望他领兵御敌，他想了一个主意，让老臣钱龙锡出面，劝袁崇焕写书，召回辽东之师

来保京城。现在情势,是唯有辽东之师能保大明王朝。

袁崇焕明白,此书一去,大军应命而来,他却更是必死无疑。

但他还是写了,血书一幅。他为江山而死。

他们的第三次见面,是在胡兵已遁塞外的中秋夜,锦衣卫大堂。

其实朱由检多少还是感激袁崇焕的,他还没想夺袁的命。

袁崇焕太清醒了,也太尖锐了。他对皇帝说,自己罪非在叛,而是他令皇帝不得不疑:

辽东兵奔去,三诏招不回。
罪臣书一纸,十万旌旗一呼即来。
岂不是,我言更比圣命重,
事势可惊,必招疑猜!

朱由检又想了个主意,他自认昔日失察冤了袁崇焕,希望袁崇焕将差就错认个罪,就可以获得赦免。

他以为,"朕乃至尊,何物不随我方圆?"以常理度之,这是成立的。

然而在袁崇焕这里这个主意行不通。在他看来,虽然皇帝至高无上,他袁崇焕人可以由皇帝主宰,但心则完全从属于自己。他以为"人无气则死,山无气则崩",倘若他的志气意气被强夺,毋如死!

匹夫的意志不可夺,不可侮。

最后，随着一系列正面人物的惨淡出局，钱龙锡被收监，叶夫人自缢，袁崇焕大笑赴死，笑声中，朱由检丧魂落魄，他感到孤独，感到黯淡……

人最终要面对自己，自己是不好欺骗的。

袁崇焕这样尽力捍卫自我意识的人物，在潮剧作品中是第一个。作者所描绘的朱由检与袁崇焕的君臣关系，是前所未见的。他们有各自的显性身份，君为臣纲，是那个时代的五伦之首，尊卑、主从的关系既定。但作者更着意于两个人物人性深处的发掘，其结局意味深长。这是写人的、直面人性的作品。事件容易了结，在这样的作品里，作者不特别注重事件的完整性，而是将人性完整地呈现。

这样的剧，正面人物大部分都死了，关键是主角也必死，似乎就是悲剧了。但袁崇焕毕竟是可以选择的，他听从了自己的内心，他做到了。

陈英飞另一个作品，人保住了命，但我以为，其悲剧意味更彻底。

狄仁杰最初的伤心，是儿子狄景晖的不肖。

他们爷儿俩，感情是很好的。在序幕，石匠大山主动向狄仁杰献出家藏的"圣母绿"宝石，狄仁杰转而问儿子，怎生处置，趁机教育他，"物能累身，为官戒贪"。

狄仁杰履任魏州刺史三年即得大治，同样三年的时光下来，任魏城令的狄景晖再也坐不住了，他迫切地想要升迁。物能累身，功名也然。当狄景晖为谋官位奋力"作为"的时候，他偏离了轨道。

狄景晖没想要强夺"圣母绿"，他想用小钱买它；他拘玉儿以胁迫其父大山就范，但没想要石大山的命，然而事态常是出乎人的意料，大山让他砸死了，玉儿逃跑了，他收不住手，他要控制事态，结果又搭上一条人命，小吏胡里为救玉儿也死于景晖手下。这一串事件，就如一副瘫倒的多米诺骨牌，到这会儿才刹住，停下来，已经满目疮痍。案情并不复杂，狄景晖毕竟不是大奸大恶之人，他为自救做过的努力就是一次不成功的行贿——行贿查察此案的钦使同时也是女皇的男宠张昌宗。

当跳江获救辗转入京的玉儿跪在狄仁杰跟前，求他做主时，狄仁杰震惊之余，是心痛。报仇心切的玉儿从狄大人的话语里灵敏地捕捉到他的犹豫，她激愤地说：

恶官与你，份属父子，情牵骨肉，父欲罪子，岂不如铁锤锻铁，石杵舂臼，下手难啊！

玉儿说出此话，是开始怀疑能否继续信任狄仁杰。

玉儿选择求告于狄仁杰，是一种巨大的信任，是她对狄仁杰的信任，也是她对法理的信念。她把天大的难题搁置在狄仁杰身上，老大人，这天下还有没有老百姓讲理的地方，活命的路，就看您了。

狄仁杰对玉儿代表的民愿，他不难取舍，他当一辈子官，维护的不正是这样的公道！公道是纲纪的基石。他给玉儿写了状词，告的是他的亲儿。

狄仁杰伤心甚矣。

他的不维护儿子遭到儿子媳妇的不理解。

因为他们看到他是有权力的，是可以左右局势的，而景晖是他至亲的儿子，唯一的血脉；然而他不仅不伸出援手，还帮助对手来打击自己人。这太远离他们的期望了。同样在这牢狱地，当年景晖曾冒险探监，代他运出藏有万言诉冤书的棉袄，是景晖持书泣血，呈禀女皇，救了他。

狄仁杰的探监，是背着极大的伤痛的，景晖纵有罪，也是他的儿，父子骨肉相连，那上面遍布神经，每一次牵扯都痛。而他是垂垂已老、来日无多的白发人，来送别唯一的亲子！他，是来与儿子解开心结的，无论如何艰难，他都要面对，这是他对儿子最后的情！

他对儿子说：

老夫痛定思痛，深感对你有欠：欠你救我生死之情，欠你管教不严之责！

这种痛常人是能理解的能同情的。狄仁杰此时的痛，与《告亲夫》的盖纪纲、《赵少卿》的赵少卿，是一样的，是艰难的割舍。

戏写到这里，也相当感人了。但狄仁杰之所以不同于盖纪纲和赵少卿，是因为后面的情节。

神皇庇护了老相。怜他香丁不继身后寂寞，特将死囚代刑，留景晖一命偷活人世以续狄门血脉。

剧情至此，峰回路转，景晖死去活来。

编剧为了慰藉观众大团圆的心理，惯爱在两难境地忽施天外神力，往往是皇上一道谕旨，解决一切难题，这是很浅陋，也很带欺骗的。所有外在的难题都不是难题，甚至可以说，所有能解决的难题都不是终极的难题。

陈英飞是一位严肃的作者。

包括皇帝在内的所有人都认为这是两全其美的方法，没有害处，没有损失。完美！皇帝对老相的拳拳关爱之情也颇动人。

只有狄仁杰深惧。法与理固非他这个位高权重的宰相独有，连皇帝都没有这样的权力！那是属于天下的苍生！他们一辈子营营碌碌，居庙堂之高或处江湖之远，不能忘怀的就是这个"道"字。这是这个群体作为"士"的自觉。道之不存，身将焉附！如果说狄仁杰对丧子一事情上难舍，但心下坦然；如今儿子全命，他的心就不知如何安放了！

作者写这样的戏，是呕心沥血的。

狄仁杰是千古伤心者，陈英飞写这样的戏，应该也很伤心的。

他们的爱,令人倾心

戏曲是最适合造梦的。如昆曲的《牡丹亭》，美轮美奂，像一个梦。这样的戏，应该到剧场去看，那梦才真。潮剧《莫愁女》也像一个梦，一个很美的梦。

说它像梦，因为它的女主角。

"高洁"的莫愁，是编剧的心头珍，能当得起此二字的，真不容易。

寡言少语，寂寞自守，是莫愁的初次呈现。她是个灶下婢，挑水烧火。明珠难掩光华，虽然她甘愿远离热闹，远离是非，她还是很快被人们的眼光捕捉到。

她的扇子被姐妹们欣赏着，争夺着。她的丹青，比徐府的公子还好。公子不禁赞道："好一朵莲花啊！"此时，在众人的言辞中，莫愁已如见，如"模样漂亮""一天到晚愁眉不展""进门三天了，人前人后，半句话也不讲"。

第一次露脸，编剧并没有让她过多地表现，只有简洁地与公子几句对答：

"姑娘尊姓？"

"奴随主姓。"

"共我一样，公子姓徐，你也姓徐。"（书僮徐康插嘴）

"多嘴！"

"是。多嘴。"（徐康应）

"请问芳名。"

"烧火丫头。"

"刚到府上，尚未取名。"（仍是徐康应）

"又多嘴！退下！"

"是。退下。"（婢仆全都退下，台上只有男女主角）

"这把香扇，是姑娘的么？"

"当炉扇火，何劳动问？"

"这妙笔丹青，想必出自姑娘之手？"

"信笔涂鸦，公子谬奖。"

然后，索回扇子。此时，有过一瞬的对视。

"姑娘，我与你似曾相识……"

"这……公子，我与你素昧平生。"

"香扇扇火，岂不可惜？"

"明珠暗投，世上常情。"

挑水离去。

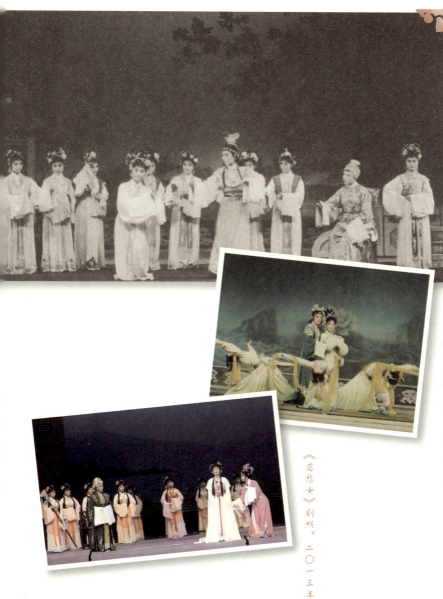

《莫愁》劇照。一九八四年

《莫愁女》劇照。一九八七年

《莫愁女》劇照。二〇一三年

望着姑娘远去的背影,徐澄终于忆起这就是当年自己一见难忘的官宦佳媛。以攻读之名,徐澄骗得祖母同意,把她留在身边伴读,并为其取名莫愁。

　　我们对于幸福的期盼总是热切的,我们以为,这三个月便是郎情妾意,佳期如梦。

　　编剧很克制地使用着这点幸福。

　　伴读三月,他们并没有交谈的自由,莫愁朝随先生到书房,暮即复命回后堂,虽然朝夕相见,却是话无半席。因先生某次应邀外出赴宴,徐澄借着为折花向祖母表达孝心的冠冕名义,留下莫愁一起游园,趁机表明心迹。真情才白,又即遭拆离。因为徐澄被祖母指定了一门当对的亲事。徐澄的反抗使他们才开的爱情嫩蕊遭遇疾风暴雨。

　　他俩下一次的相见,是在徐澄洞房之夜,湖心冷房,新郎逃离去见幽禁的莫愁。

　　相思苦甚。

秋月孤灯对冷房,一腔心事对谁言。
此心已托徐公子,三月不见好心伤。
不知他学业可长进,不知他身体可安康。
他为何不把莫愁来探望,他为何不传书信问短长。
莫非他家法森严难走动,莫非他忧郁成病卧在床。
但愿他赤诚一片志不改,我莫愁囚居十年不嫌长。

从二十世纪八十年代初，潮州潮剧团开始上演移植剧目《莫愁女》。潮州团拥有一众年青貌美的女演员，风格清雅。《莫愁女》屡演不衰，这四张图片是从一九八四年到二〇一三年不同时期的演出剧照。此剧也成全了潮州团名演员郑舜英「莫愁妹」的美名，这个莫愁，翱翔舞台三十年，不老的莫愁。出演徐澄的是潮州潮剧团不同时期的知名女小生邱楚霞、蔡小玲、许佳娜。

那一日园中终身方托,突然被带至湖心冷房,从此徐澄音信杳然。这个秋夜,府中一名婢女悄悄来探,她带来了洞房的吉果,还有公子成亲的消息。

莫愁萌发弃世之念。此时公子寻至。他们最激烈的倾诉就在此时。

莫愁:公子你洞房花烛如春暖,又何须寒夜再见薄命人。秋风冷,回房去把佳人伴,待天明,再来湖边葬我身。

徐澄:她伤心话语如针刺,我心痛难言谁知情。莫愁啊,你有气有怨将我恨,我岂是无情无义薄幸人!祖母她逼我联姻宰相女,我力拒不成锁在书房到如今。三月来,你香扇时时在我袖;三月来,你形影夜夜梦中临;三月来,我四处探问你踪迹;三月来,我思念妹妹病染身。今夜方知你在此,我逃离洞房到湖心。原指望细诉衷肠抒积愤,谁知你拒我门外不谅情。教徐澄怎不伤心泪零。

莫愁起初因名分既定,囿于礼节还不敢开门相见。待至开门相见,一众人等也赶到。莫愁被发落,徐澄急怒攻心,病倒。少夫人以怀柔之策,留莫愁在身边。

平静是因为风暴正在酝酿之中。

为公子煎汤熬药是莫愁的职责。她对未来很清醒,也不免忧心,但她不慌张。

药香阵阵苦味熏,手捧药罐泪零零。

公子他痴情痴想痴如梦，我莫愁苦心苦泪苦吞声。
他是一病沉沉神昏乱，我是肠肝寸断无计可施行。
甘愿掏心化良药，但祈他身得安宁。
甘愿一死相报答，又怕他闻讯更伤情。

莫愁煎药，却不负责进药，她与病中的徐澄实际是见不上。她在人堆里，却只能独自咀嚼自己的苦甘。

爱情是不容分享的。少夫人生计，欲夺莫愁的眼睛，她名义上的丈夫曾当着她的面动情地赞美过它："一双明眸似秋水，如镜似月真情频传。"

徐澄与莫愁最后的相见，是徐澄听报说欲以莫愁的眼睛作他的药引，拖着病躯不顾一切赶至堂前。他保不住心上人的一双眼睛，他们遥遥对望一眼，之后便听到莫愁悲怆的呼声。

莫愁投湖，徐澄相随殉情。

这种爱，至情至性，却很克制，有种礼教的美。

伴读三月，竟是话无半席；剖白心迹，即遭拆离；湖心倾诉，柴扉阻隔；之后，我在你梦中，你在我心中。没有肆意泛滥的欲望，没有肆意的得手，节制，因而含蓄，因而清纯，像初出湖面的新荷。哪怕我们身处物欲横流的时代，我们的心依然渴望清纯和珍爱，渴望纯粹的爱情。也许这就是人性。

爱情是件奖励品

很奇怪，十几岁的时候非常喜欢《莫愁女》，甚至为了这出戏，曾动过去考戏的念头。年少时我相信，有些人会得到上天特别的偏爱，降与一些旁人没有的福分，最确定无疑的唯有《莫愁女》的女主角，她是多受上天眷爱啊！心里有个念头不敢让别人知道——想演一回这个主角。但不敢说出来，因为这愿望太遥远，太荒唐。甚至连存张她的剧照都是弥足珍贵的。

这出戏移植自同名越剧，风格轻清、绮丽，大有别于我听过的许多传统戏，那些戏，相比之下就觉得它们陈旧。我那时坚信，它是最好的潮剧。其实它放在潮剧数千个剧目里，并不特别引人注目。但是那时着魔般地喜欢！

很遗憾，外婆不喜欢这个戏；生活的重负和磨难几乎挤兑了她全部的娱乐，我小时随外婆生活了几年，有许多夜晚，早早地躺在床上，人不困，灯如豆，想让外婆讲个故事，短短的也好。要说呢，这算是我为数极少的一次向外婆提要求，也没答应我。这是我听过的她唯一一次表达对一个戏的不喜欢。

我知道她不满意戏里的结局。莫愁被夺睛之后，投湖自尽，爱她的徐澄追随她而去。他们死后，变成花仙，莫愁是芙蓉仙子，徐澄化为荷叶与其长伴。

小孩也知道，那是编出来骗人欢喜的。而外婆看到"骗"，我看到的是"欢喜"。剧情是悲惨的。可是那又有什么相干，剧中的悲惨不能压迫到现实世界的我们！那里藏着一种极致！是那个年龄最欣赏的。

见过不少"有为"的女子，她们最大的悲愤是被欺心，爱情遭背叛，因此最后变成复仇者。

敫桂英爱上一个无情郎，到庙里去向神控诉，一腔怨恨无从出，望神像而打。神同情她，就给她出头，去帮着收拾负心郎。

李慧娘湖上泛舟，身为侍妾的她赞了裴生一声，就被家主贾似道挥剑刺死；后来也变成鬼，来帮裴生脱险，并杀了贾似道。

杜十娘非青涩易诓的少女，冷眼看了这么些年，终于相中一个可以托付终身之人，并决意相随；但李甲还是负她，将她转手卖给孙富，杜十娘怒沉百宝箱之后自沉，化为鬼后继续寻仇，《活捉孙富》这折戏是她恩怨情仇的终结。

还有我们熟知的《柴房会》，从烟花丛赎身从良的莫二娘遭弃冤死之后，一直在等待复仇，李老三的出现，完了她的凤愿。

这些得不到爱情而且被背叛的女子死后都变成鬼，变鬼是有道理的，为的是借助鬼的威慑力而强大起来。得其所爱的女子则成仙，像莫愁，像祝英台。

我更喜欢女子"无为"。仇恨和愤怒会破坏她们的美丽。如果珍惜女人，那就让她安详、平静。

徐澄是王府公子，爱上一见钟情的她，她已不再是众星捧月的官宦小姐，而被卖到徐府为灶下婢。公子深为怜惜，为其取名莫愁。以攻读之名，徐澄骗得祖母同意，把莫愁留在身边伴读。伴读三月，莫愁朝随先生到书房，暮即复命回后堂，虽然朝夕相见，话无半席诉衷肠。直到有一天先生应邀赴宴，这段不期的空档，两人终于真心互诉。祖母却给他安排了一桩门当户对的婚姻，徐澄反对无效，与莫愁分别遭幽禁。不久，他名分的妻子到来。洞房之夜，新郎不辞而别，一切一下子大白于刚过门的少夫人眼下。

少夫人煞费苦心地进行"夺心"之战，相对于少夫人与徐澄的激烈，莫愁像个局外人，她的无为更显出她的无辜。少夫人夺爱不成，终于歹毒地计取莫愁的眼睛。莫愁听悉，坦然接受，她道："有了他，虽无眼睛也光明；没了他，纵有双眼也黑茫茫。"知道这是一场谋害之后，她与徐澄相继投湖。结尾，他们都摆脱了现实的残酷，碧波清清中，花是妹妹叶是君，永远相依。梦境里的艳阳天。

得不到爱的人变得很丑陋，如少夫人。莫愁不用忙，一个女子，只要保持着高洁，将不被辜负。这是这出戏里教给人的结论。她将配享最珍贵的东西，爱情是最高的奖励品。

因为追求高洁，便不能妥协，璧玉碎时不改白，极致之美往往伴随极端之举。

等到现在,我们可能更信服于这样一个道理:活着才是硬道理,好死不如赖活。我们被告知"没有人是不可替代的,没有东西必须拥有"。世界上没有"最爱"这回事,不要过分憧憬爱情的美,不要过分夸大失恋的悲。

戏里的东西,可以欣赏,但不必效仿,甚至不必赞美。我现在看《莫愁女》,仍有微微的感动,自知便是。

《辩本》的君臣底线

《辩本》是出老旦戏,主角是杨令婆,即佘太君,也叫《杨令婆辩本》,或《杨令婆辩十本》。讲的是杨令婆上殿保奏,与皇帝理论,最后保下已判刑定罪押送法场处斩的焦廷贵。忠君爱国,是传统戏曲的重要主题,也是高台教化的主要内容;这样的戏,若没点别的意思,就陈旧、过时,丢垃圾桶里了。

有不少人爱听《辩本》,除了因为洪妙,还因为这戏对他们的脾气。不只对他们的脾气,你听《辩本》,你会觉得这戏的逻辑,全照着间里巷间老百姓的思路来。

此折戏杨令婆出场之时,金銮殿虽已退朝,却硝烟未散,庞洪和西台御史之流的奸臣计谋得逞,把眼中钉焦廷贵定了死罪,并立即法场行刑。佘太君是力挽狂澜来了。

杨令婆最终取胜,在有经验的看戏人心内,早就有结论了。中国戏曲是不让观众遗憾的,现实怎么着观众不管,戏台上的事,要听观众的。一个戏能流传下来,证明它在观众这里说得过去。所以,这出戏,就是看杨令婆如何"辩"的。

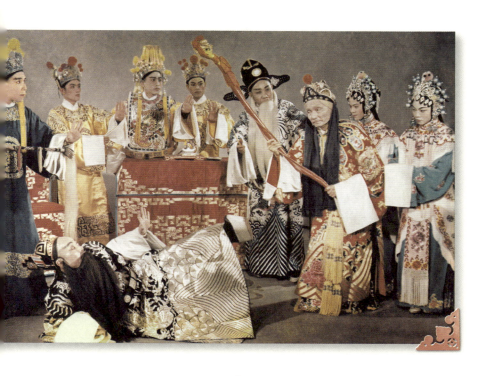

《杨令婆辩本》剧照。摄于一九五九年，洪妙饰杨令婆，谢赵仪饰宋仁宗，蔡宝源饰寇洪

太君令侍婢撞金钟，一干人等，重新集结在金銮殿。宋仁宗，是仲裁者，同时又是此事件杨令婆主诉的对象，因为他做了个决定，这个决定使他与杨令婆对立起来。所以，《辩本》便成了杨令婆和皇帝之间针锋相对的辩论。

太君表明来意，是要保人的，要皇帝念及焦家两代忠良，赦焦廷贵死罪。仁宗拿"王法无亲，国法无情"来挡佘的求情，说焦廷贵目无王法，殴打奉旨往三关查点仓库的钦差孙武，其罪难赦。杨令婆掌握的情报是孙武有辱圣德，勒索其孙杨宗保财帛，应该先正典刑。仁宗要证据，太君反过来也要廷贵殴打钦差的证据。西台御史已取得廷贵口供，杨令婆何言以对呢？她认为家人有罪及家长，应该召回驻守三关的杨宗保，当殿六部来议明。谁知宗保在仁宗这里已有"案底"，他听人奏报，杨宗保通番卖国！

这是个重磅炸弹。杨令婆言语激昂，她说："我孙若有叛逆事，阮合家愿受极刑。正免败辱天波无佞府，为国勤劳名不清！"剖白忠良之心。仁宗乘势而下，说就因宗保是忠臣子，才委以大元帅重任，结果宗保有负皇恩，狄青失征衣，李成李岱被屈杀，种种误国之事，他欲赐下红罗七尺边关去，让宗保自缢；还声明这还是顾念杨家情面，不然是斩首之罪。这时，半天不作声的庞洪跳出来帮声，说"论起此罪，该当斩首"，站在杨家这边的韩琦反对有"罪未明，斩不得"。吵成一团。

庞洪本来可以做个缩头乌龟，仁宗不是胜任得好好的吗？此处让他跳出来，用处多多。杨令婆与宋仁宗的对唱"彩场"甚好，

但好也有个头不是？到这里让庞洪这个乌面用横喉岔一下，换个口味；另外，借庞洪使剧情来个转折。佘太君一肚子怒气无处撒，正好逮住庞洪，狠声骂道：

都是庞洪你这老奸贼，欺君瞒主捏造虚供。
教唆沈氏来告御状，欲害我孙丧幽冥。
倚仗你皇亲国戚，你女不过小小西宫。
敢来欺我杨门，你个眼中无睛！

骂庞洪也罢了，骂娘娘是"小小西宫"，皇帝的女人可以骂，皇帝也一并捎上，"国家今日要衰败，正来听了庞洪老奸佞。昏君今日听馋语，败害朝纲乱国政"。太君胆儿好肥！

奇怪的是，被骂了的皇帝不但不敢生气，还赶紧表白说："朕为九五之尊，哪有逆施倒行？"

太君不因皇帝服软，见好就收。她痛诉家史，丈夫杨继业李陵碑下死，大郎延平代主归阴府，二郎延定沙场丧生，三郎延亮马下丢命，四郎延辉流落番邦去，五郎延德削发五台山，七郎延嗣乱箭穿心胸，北辽次次来犯，都是杨家挺身而出，连十八寡妇也征西番，尽报朝廷。杨门香丁只剩个宗保，还要夺他性命！先王有道建立了风波亭，你皇帝如今忘却忠臣后，就是无道昏君失德！说完了，她举起龙头杖，要打昏君与奸佞。杨令婆慷慨激烈，掷地有声，酣畅淋漓。我们相信，宋朝的生态环境再好，也不可能如此优越，容许臣子这样的"任性"。

放在戏这里，却是可以的，而且是过瘾的。

但也莫忘了，佘太君虽然恃功，前提是杨家对皇帝的忠心，而皇帝也不敢妄为妄行，至少他对外表现出来的是一个知错能改的"明君"的样子。

君礼臣忠，是封建社会君臣关系的基本准则，虽然佘太君来势汹汹，这出戏并没"反"了。一种关系的持久，必是相互制衡的。谁无法无天，他的日子就到头了。

《辩本》里的皇帝，不坏啊。

「政治错误」的杨子良们

潮丑的工课，令人爱煞。然而年幼时，各类的丑，总之是谈不上喜欢的，哪怕那些善良的丑，如《金花女》里孙暹龙演的官袍丑驿丞，也非常喜欢洪妙的众多令人绝倒的戏，觉得所有逗趣的戏都是丑戏，一直误把洪妙当女丑。这些讨喜的丑角，无非觉得可笑罢了，可见自己骨子里还是蛮庄严的。而十类潮丑诸多角色里，好多是心里抗拒的、不喜欢的。比如《荔镜记》中的林大、《苏六娘》中的杨子良、《闹钗》中的胡琏，诸如此类的花花公子，还有娄阿鼠，甚至是害怕的。

不独我，我听过蔡锦坤的小儿子蔡建龙说过一段往事，那时适逢"文革"过后，古装戏解禁，一些传统剧目重上舞台。一天做《苏六娘》，蔡锦坤拿了两张票给两个儿子去看戏。锦坤师父是名丑，在《苏六娘》中扮杨子良。戏院里坐满了引颈以待的观众，按捺不住的热烈，又带着充分的、不计较的耐心，对待一场期盼已久的好戏，兜里已揣有一张票，还有什么可不放心的呢！坐在满足而欢悦的人群里，两儿子也很兴奋——原来老爸做的是

这样出头露面的事情!

等到老爸出台了,全场"哗"了一下。潮汕观众看戏,赞叹时,不大声喊好,也少有鼓掌,对于含蓄的潮汕观众,那样太贸然,也太突兀,但他们会集体性地反应,因为并不整齐划一,听起来便有些哗杂。小儿子伸长脖子看了一下,又定睛求证了一下,就把头埋低,这是父亲吗?他的模样……真丑!脑子里冒出平日父亲的威严形象,再比照一下台上那个一肚子坏水,又形态卑劣的父亲,他迟疑着,心里终于大胆地怀疑起父亲来。他低头瞄了一下哥哥,他也一样低着头。耳边不时就"哗"地一下,并伴着快意的笑声,但这出戏,看得哥俩难受!蔡建龙后来当过一些年的潮剧演员,做的也是丑角。

小时候曾经很同情那些演坏角色的演员,想不明白,好端端的,怎么会有人愿意去接受这样倒霉的事儿演那些烂角!那几乎是一种命定,去接受永不落空的奚落和笑骂。甚至揣摩着他们背后的生活有着怎样的迫不得已。

大家一致地都讨厌杨子良和林大。他们不受待见。

其实,杨子良做错什么了?他父亲帮揭阳荔浦的苏员外打赢了官司,高兴哇,就喝酒庆贺,席上苏氏族长乘兴建议,让两家联姻。年貌、门第都是相当的,于是定下亲事。等了些日子,杨家等不到消息,杨子良就到荔浦讨亲。结果苏家想悔婚,杨子良就不高兴了。他可以不高兴啊。结果他就提到告公堂。这也不算什么过错。后来族长出面定了三天的期限,三天后,六娘要随花娇嫁往杨

湖丑在中国戏曲诸神的丑行里，名头甚著，曾经出了不少身负绝艺的师父。蔡锦坤（一九二二—二〇一一）是湖剧名丑，尤擅项衫丑。图为蔡锦坤演示的项衫丑折肩功

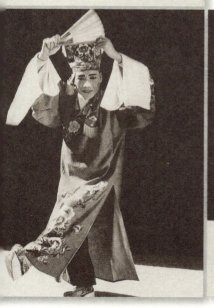

家。等到第三天晚上,杨子良却娶不到新娘,他的未婚妻投江自尽了。没有解释,更没有抚慰,众人见了他,像拿住了凶手,把他当成泄愤的对象,连他的同盟族长也弃之独逃。知晓内情的观众安坐着看台上众人数落杨子良,把他追打得像丧家之犬,心里觉得特解气。

为什么就那么讨厌杨子良,他的做法有悖常理么?没有吧。他的行为也就是正常人的行为而已。但观众分明地不支持他,反而支持那没有明媒正聘、不合手续的郭继春和苏六娘。

编剧的偏心于此可见。当然编剧有这个权力,他费心地编了这样一出戏,就是想请君入瓮,这个过程,如果观众觉得舒服,值了,并无不妥。关键是,编剧为什么要委屈杨子良们。

也许在以矛盾冲突为基本要素的戏剧里,结合当年强调阶级斗争的时代要求,在歌颂的正面人物对面,必须立一些反面人物作靶子,杨子良们无可逃脱地成为美的反衬,被塑造成面貌和心灵都丑陋之辈。大人小孩看戏倒是一目了然,一个人如果长得不好看,带累他也成为坏人,反之,一个人若道德堕落,也必是丑的,至少是奸邪满面。杨子良们的不幸,用一个现代词汇来形容,叫"政治错误",所以,即便他们行事不算差错,也要把他们打倒在地,再踩上一只脚。于是,便理直气壮、堂而皇之地丑化他们;而有着同样时代语境的观众,也不起一点怀疑、不带一丝反对地跟着走下去。

作品是时代的产物,作者也是。不宜苛求也。

《刘明珠》有历史硬伤吗

熟悉明史的人看潮剧电影《刘明珠》或脱胎于此的同名舞台剧能看出不少硬伤，剧中清楚交待，年代为明穆宗，在这个时间坐标上，勾点了几个有名有姓来历确凿的人物，包括穆宗（即剧中的小皇帝）、太后、藩王朱厚燔和清官海瑞。这几个历史人物的交集，立起一个戏的架构。

这出戏有三股力量，以太后与皇帝代表的朱家朝廷、以朱厚燔为首的逆党和以海瑞、刘明珠为代表的民意，这三者之间或互相对立，或互为交错，这样多头的斗争很好看，非单一主线的叙事使剧情层次丰富起来，远非以前同类题材的戏可比。

他们的核心诉求各不相同。皇帝太后最在意的是他们的江山坐得稳不稳，至于朱厚燔杀死个把朝廷命官边将铸造冤狱，并不足以引起他们过多的反应。朱厚燔之死，是死于刘明珠海瑞的不屈不挠，他们一再搜集罪证揭发他谋逆，把他送到皇帝太后的枪眼上。这两派的联手把他送上死路。

做好事起码要奖糖果，臣民为国除奸当然要褒奖，此剧破了个

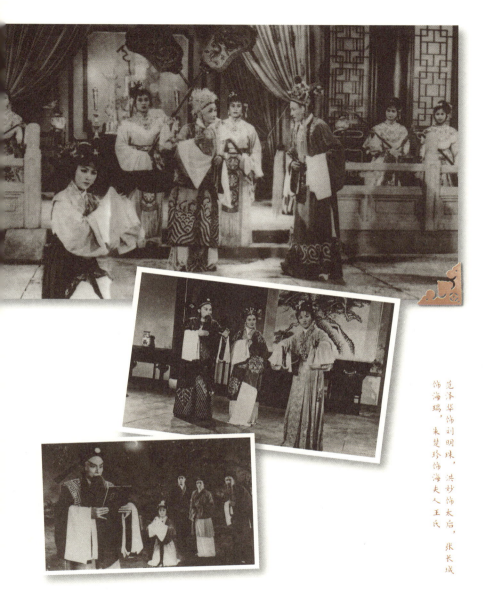

范泽华饰刘明珠，洪妙饰太后，张长城饰海瑞，朱楚珍饰海夫人王氏

例，看来，统治者也并不怎么爱忠臣良将，对冤死的刘明珠之父潮州总兵刘光辰，太后以为，他既得民心，死了才省事。对于刘明珠和海瑞，太后既利用又忌惮，一朝权奸既除，海瑞、刘明珠等人也就被扫地出门。因为刘明珠等人不够驯服。

以前看戏，总觉得台上最蠢的是那个坐在中间龙椅上的皇帝，忠臣一激动，出口就称"昏君"，惯爱把皇帝傀儡化。《刘明珠》中的皇帝和太后终于有点高智商，有点人样。

毋庸讳言，《刘明珠》是一出情节好戏，故事讲得好，有些人物也比较成功，好戏让人有探究的兴趣。

实际上，从历史真实的角度，此剧便经不起推敲。比如，剧中的小皇帝和强势太后，在整个明代皇室中，这种人事际遇只存在于万历（即神宗）小时候，而这出戏准确的朝代是明穆宗，穆宗是神宗之父。弃神宗而用穆宗，也许是为了照顾海瑞这一人物。因为草根的戏曲所面对的草根百姓，他们对海瑞的所知远多于神宗万历，所以，迁就受众的理解和接受，编剧作了这样的抉择。

另外，剧中最根本的戏剧矛盾关键在于朱厚燔这一人物的设置，而这样重要的背景也是违背历史事实的；亲王辅政埋下祸根，这点，不独后世的剧作者看到，当初的朱明王朝创始者朱元璋对此就甚为警惕，所以，明朝的皇子一旦成年就须出京到别处就藩，不得留在京城，是为排除威胁皇位计，包括后宫不得干政，也是明初就定下的皇家祖制。所以，剧中作为历史背景的基本事实，基本上是背离历史事实的。

像剧中所述朱厚熜明目张胆佩剑入朝，广布党羽，视小皇帝如无物，翻手为云覆手为雨是完全背离历史事实的，纯粹凑戏的需要，以强化戏剧冲突。

迁就历史事实，《刘明珠》就不成戏了。

所以，看《刘明珠》不宜作历史看，甚至不宜作历史剧看，刘明珠的故事，潮汕民间传说久矣。潮州歌册《刘明珠穿珠衫》《刘明珠闹金銮》里有说到她，二十世纪三十年代、四十年代、五十年代、七十年代都有以刘明珠这个人物为讲述对象的舞台演出，巅峰之作是本文探索的电影本《刘明珠》。① 把一个流传久远的民间故事编成戏文，借用历史作为人物活动的事件背景，把冲突集中到人物身上，为此不惜让不同年代的人物凑成一台戏，因为剧作者需要戏剧色彩，从作品的思想情绪来看，史料只是提供了作家艺术地表现他的情感的躯壳。它追求的首先是戏剧效果、戏剧结构，至于历史不过是它用来剪裁的材料，适用是第一需要。

看明白这一点，我们就不须去纠结那所谓的"硬伤"。

① 详见林淳钧、陈历明编著：《潮剧剧目汇考》（中），广东人民出版社1999年版，第568~574页。

电影《告亲夫》中的人物关系

为什么单挑电影版的来说？

其实电影版与舞台版的故事及人物设置基本相同，但有一个人物稍微不同。人不可避免地生活在关系中，这一点不同，连带地影响到其他人。

说的是盖良才。电影版的盖良才是叶清发扮演的，小生行当。舞台版的盖良才有陈文炎、林初发等，都是好角，也是小生行当。行当是类型，取典型中的同，人物是典型，是类型中的异。演人不演行，就是同一个角色，定位稍微有别，人物形象也不一样。

叶清发的盖良才不花，比较干净。所以，颜秋容才让人同情。开头一幕，是让人感觉愉悦的：

心脉脉长盼待，数日未见盖郎来。个中甚缘由，令人费疑猜。

闺阁淑女的深情和焦虑是美的。她等的是谁呢？观众期待的当然不会是一个花花太岁。叶清发扮演的盖良才形象还是符合观众的心理期待的。一切还是和谐的。

婢女若云是同情他们的，随着剧情的发展，不难看出若云是个嫉恶如仇、有正义感的女孩子。她在颜父逼问真相的时候，这样描述事件起因：

都为了春风入帘来，爱才成欢结了珠胎。

隐晦中表达的还是美好。

试想，如果这个盖良才一出场就是一个油滑之辈，一个专伺窃玉偷香的风流汉，那么，颜秋容识人不明，自寻灾祸，就没那么让人同情怜悯，同时，她也就没那么美了。

我们有必要维护颜秋容的美吗？当然！弃妇是颜秋容在剧中的遭遇，但在艺术创作者这里，她不是"弃妇"，她也是一个作者倾注心血的角色。而道德偏见，不是一个作者该带着的。

而且，因为秋容的美，她后来的毁灭才更有力量，才更让人惋惜。

盖良才长得不错，又托生在官宦人家，人正青春，知好色而慕少艾，人之常情。他的问题，可能有点像"三不男人"，"三不男人"是不主动、不拒绝、不负责。他压根没想要负责，他一走了之。

他当然也没想要害颜秋容，更没想要她的命。但最终就这样子了。

电影里还有一处地方，用意颇深。

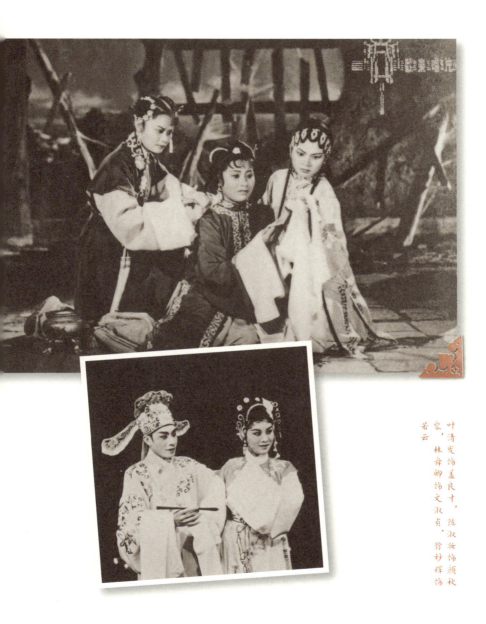

叶清发饰盖良才，陈叔妆饰颜秋家，林岔卿饰文淑贞，翁妙辉饰若云

盖良才萌发杀意,持剑潜至书房,准备把秋容主婢除去。不想,书房门洞开,秋容主婢不见,汹汹追至后园,瞥见一女身影,挥剑刺去,竟是文氏,险些误伤,良才一时回不过神。

"哦,原来娘子。夜半三更,到此何为?"
"未知公子,也因何深夜至此?"
"这……为夫欲到书房攻书。"
"既是有志书史,为何手执利器!"
"这个无须问得。"
"至亲莫如夫妻,妾身怎问不得?"
"劝你还是回房,勿干我事!"

此处空白,竟长达数秒,在针锋相对之际。文淑贞方接道:"冤家啊……"

很大胆!

很精彩!

空出来的是意味深长,一言难尽。让人沉思良多。

这对新婚夫妻他们不是剑拔弩张的,从盖良才之前在颜秋容面前透露出来对新妇的得意可知,他对文淑贞还是满意的。以他们的出身,他们的夫妻模式是举案齐眉,这种对立的情形在他们之间,可能是第一次。文淑贞在丈夫强硬态度面前,硬生生咽下去这口气,是她对夫妻关系的珍视,想对丈夫人生大错的挽救,这几秒钟的静默,看出他们夫妻之间前所未见这样的冲突,还看出文淑贞作

为大家闺秀的隐忍、苦心,识大体,知进退。

总之,虽然盖良才最终是丑恶的,他带累了两个好女子,但他最初的呈现,未尝不可以正面一些。

戏曲还是要美一些,艺术还是要多些回味。

《赵氏孤儿》:不只是『复仇』

赵氏孤儿的故事，两千多年前就开始流传了，元代著名剧作家纪君祥把它写成剧本后，便开始在舞台衍演。

这是一个众所周知的复仇故事，故事发生在春秋时期，晋侯偏听谗言，诛杀秉忠直谏的相国赵盾，贬逐屡立战功的魏绛，老臣公孙杵臼愤而弃官。遂命佞臣屠岸贾带兵抄斩赵家满门。草泽医人程婴应约冒险闯宫，救出赵氏孤儿。不料事被发觉，屠岸贾决意斩草除根，限令三天之内，倘无人献出赵氏孤儿，就尽将国中同庚婴儿杀绝。程婴为拯救举国无辜婴孩，保存赵家一脉，与公孙杵臼毅然共商苦计，一易亲儿以代赵孤，一舍生命冒认"藏孤"之罪，并由程婴出首告发。屠岸贾果然信以为真，杀了杵臼和假孤。程婴则由此得到信任，带同赵氏孤儿，寄居屠岸府中，苦心抚育。至十六年后，孤儿长成，灭了权奸，报了家仇。

复仇，也算是文学的一个母题，有人就曾将《赵氏孤儿》与莎士比亚的《哈姆雷特》并列比较，因为这两个剧本都是典型的复仇戏。

赵氏孤儿这个仇复得何其沉重。第一个为他死的人是韩厥，韩厥负责把守宫门，孤儿由程婴以草泽医人身份带出的时候，他的啼哭使真相败露，韩厥放走他们，然后自刎；第二个为他死的人是卜凤，当公主的宫室中搜不出婴儿的时候，作为公主的贴身婢女，卜凤被带走，被刑讯，最终丧命；第三个为他死的人是另一个婴儿，由于公主产下的男婴不见踪影，奸臣下令，限期三天，若无人献出孤儿，全国同庚婴儿都得死，因此，草泽医人拿自己的亲生婴儿顶替由他带走的赵家婴儿，这个无辜的小生命被摔死；第四个为他死的人是公孙杵臼，公孙居乡野，与草泽医人是结拜兄弟，且对驸马一家怀恻隐之心，他在这场刑杀中的罪名是藏孤不献，在草泽医人的"告发"中，他被捕然后被杀。还有一个人，也是为婴儿而死，她是草泽医人的恩爱发妻。她在痛失亲儿之后，又因丈夫以这种方式富贵，不堪遭世人白眼，不久去世。

所有这些宝贵的生命，前赴后继，绵延着一个复仇的种子，但他们的所为仅是为了一个"复仇"么？赵家一门三百余口的被杀固然悲惨，再添上几条鲜活的生命和十六年的惨痛隐忍，只为了另一场"杀戮"吗？

观众是认同这种报复的。正反方角色既定，这全部的事件，一个人接着一个人，所有的叠加都指向同一方向，非常确定。所以这种报复的后面，是一种巨大的价值体现，是对强横欺压的反抗，是对已倾圮的公义的扶正，这些主动赴死的人，他们绵延了正义、道义，这样集中体现出来的一致的价值认知，让人心生感动。这出

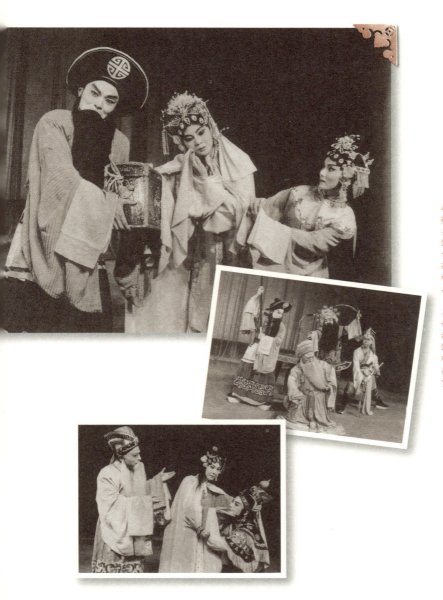

张长城饰程婴，吴玲儿饰青年庄姬，姚璇秋饰中年庄姬，吴楚珊饰卜凤，郑蔡岳饰公孙杵臼，吴木泉饰屠岸贾

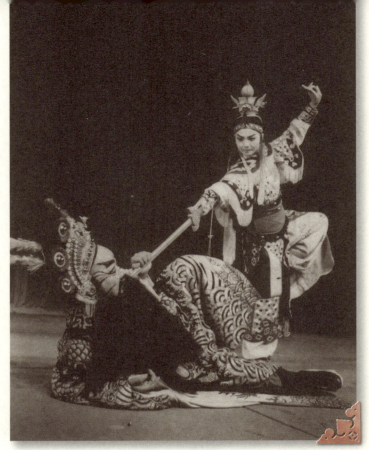

吴木泉饰屠岸贾，蔡明晖饰孤儿

戏，有一个潜主题——公道自在人心。而捍卫公道，匹夫有为。

　　戏是酣畅快意的。但现实中，正与邪、功与罪，远非那么明了，它们有时还是互相转化的。我们的爱恨就在消长中不知所措。

李后在等待谁

《狸猫换太子》是一出老戏了，小时候听过的，对于一些自己熟知的东西有时候会有一点鄙薄，潮州有句俗语——"看熟唔知惊"，却没想到事隔多年，再坐在剧场里这么几个钟头，老戏出里却看出许多新鲜和启益。小时候看戏听戏，是通盘接受，等到自己身上也有了岁月，再看它时眼光里便多了审视，便发现了熟悉下隐藏着不寻常。

　　这出戏上下集四个多小时，戏有肉，有看头，很多人物比较成功，刘后的狠毒、郭槐的狡诈、寇珠的英烈、陈琳的忠义，都是这么鲜明。确实如此。可我看这出戏的时候，我还体会到一种恐慌。

　　一个女人，合乎礼法地生活在皇宫之内，她是皇帝的女人。作为女人，她守妇道；作为臣子，她对皇帝皇后执礼甚恭；作为主子，她对下人温和仁慈，她是个生活在规矩中的女人，但规矩并不能保证她的安全。她生下的满月婴儿被一只死猫换掉，抛下水池沉溺，她被诬陷说是与妖怪私通，被囚冷宫，还遭烈火焚宫。她并非

刘后遣李妃过宫。张怡凰饰李妃，王美芳饰刘后

妆盒藏太子。陈楚云饰寇宫人，林初发饰陈琳

无知之辈，她是有文化的贵族，是皇帝宠爱的妃子。但是当这一切频仍的人祸惊心动魄地发生了的时候，她，在悲愤莫名之后，难道不深感恐慌吗——这是任何一个被完全剥夺了安全感的生物都会有的感觉。

而最可怕的是，这一切并不是阴谋，是明目张胆、明火执仗，是"阳谋"。皇后产女皇妃生子，宫里尽知，事过一月，皇后始痛下毒手，而且皇后邀李妃抱太子过来叙话，好端端的太子就变成一只死猫，皇后所为，连眼障都不用。用一个词来形容她，就是"无法无天"。

奇怪的是舆论反应。

没有反应。这尤其让人恐慌。个人要作恶，无法避免，但社会应有抑制这种恶的行为的机制或道德舆论。下人没有反应，正常，因为皇后的淫威。太子在宫婢寇珠和司礼监陈琳冒死之下安全送往南清宫，南清宫是皇伯八贤王的居所，对此事，八贤王当然是知情的，皇帝出征之前，曾将国事托付，但八贤王把太子收为义子之后，对此事一直保持沉默，哪怕在皇帝征西凯旋，哪怕新帝即原来的太子登基，八贤王沉默到底。

还有，对此事很该过问的应该还有一个人，就是皇帝。皇帝回来了，虽然他回来得实在很迟，虽然他现在的追究挽救不了那么多性命，但我们对他还是很期待，我们一肚子的憋屈指望着他呢，恶人安然无恙地在那呢。但他没有追究，他拥有的东西太多了，不过失去一个妃子，不算什么事；而且关键是，妃子的敌人不是他的敌

人,他并没受到威胁。他的皇位还在,他的社稷还安全,十六年可能湮埋好多是非,哪能一一去追究,皇帝乐于维护现状。而八贤王的选择沉默,是因为对他而言"沉默是金",他把太子暗中庇护,抚养成人,然后把皇帝的儿子过继给皇帝,完璧归赵,这就是了。当时大家都以为李妃已死,后妃之争,是皇帝家事,既然东风已把西风降了,已成既定事实,一个妃子之死,无伤国体,徒生非是,于现实无益,重要的是皇帝的子嗣留下了,这是损失最少的结果了。

两个男人,两个对事件有解决能力的男人一致通过这样"息事宁人"维护了家族的利益,后逼妃死,顶多被看作家丑,而不是一桩刑事案件。在这种情形下,国家司法在家庭家族的概念中模糊了,而李妃作为一个大宋子民的身份也被"皇家女人"的身份模糊了,李妃之死,便寂然,无人过问。

与此形成鲜明对比的是,帝后相逢的欣然,他们还从皇伯那里过继了个现成的儿子。李妃,无人记得这个含冤抱屈的女人。

这出戏,现在也总算看明白,尽管纷繁复杂,说到底,是两个女人的斗争。但大部分的篇幅,我们只看到一个女人对另一个女人的欺凌。现在看戏也总算是看出经验来:前面所有的残忍必换来最后无情的清算。

李妃沉冤莫白,而接连的宫廷血腥事件,憋屈的何止李妃,观众也憋得慌。

李妃栖身破窑十八年，她的冤情藏在肚子里十八年，直到她遇见包拯，才和盘托出。其实李妃知道两年前她的君王就回来了，其实李妃早知道她的儿子就在南清宫，但她不找她的皇伯，也不找她的皇帝丈夫，却只等个包拯，这是意味深长的。平常人们买个东西办个事，都爱找熟人，她却好，专避着熟人。我不知道倘若没有包拯，李妃是不是沉默到底，把冤屈烂在肚子里。

李妃选择包拯，认为她选择了司法程序，是把这桩冤案当诉讼来进行的。但李妃其实并不彻底，她最终只要求惩处郭槐，对同是元凶的皇后却顾念情面，提出法外施恩。

李妃最终是昭雪冤情，十八年后，以太后的身份重回宫中，一切似乎又回到原点。

没有约束的权力的可怕，以虚拟的故事，放在推远了千年的年代，仍让人惊悚。

如果没有包拯，是否一切依然存在，却寂然？

然而，也不尽是包拯之功。关键还是在于——李妃的儿子当皇帝了。因为这个，两个女人之间的地位或处境发生了微妙的差别，一个是嫡母，一个是生母，有抗衡的可能。

包拯是最适合的载体，他一直是民愿的承载者，他符合这样的期许——他愿意也能够荡平所有的冤屈。

这会子，才感觉到这出戏首尾的呼应是如此的严密：

皇后忌惮李妃有子嗣，决意除之，最后她正是栽在这一节骨

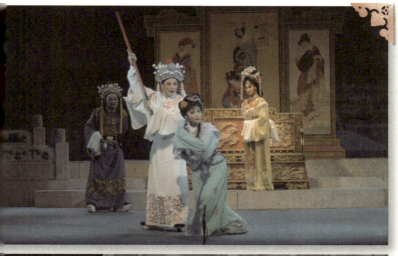

拷逍。吴衍四饰郭槐

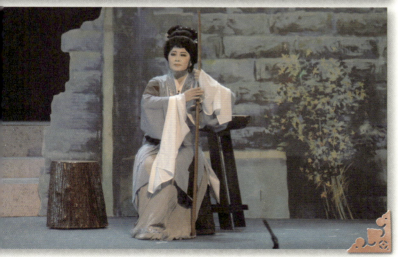

李妃蒙害，栖身破窑。洪楚云饰李妃

眼上。以嫡长子继承为核心的宗法制度，其实已全力维护了嫡妻的地位，按这套制度，她丈夫所有女人生下的孩子都是她的孩子，她始终被奉为嫡母。但血缘是一种神奇的东西，李妃不信大宋的律法（她更相信人，指包拯），她不信最有权势的丈夫（因为他也是另一个女人的丈夫），她只相信自己亲生的儿子（特别是这个儿子已拥有这个王朝最大的权力），只有这个，才是她独有的，不可剥夺的。

实际上，她想到的，她做到了。

若来莺儿不死呢

来莺儿，是歌女的芳名。因洛阳陷于战火，歌班流离失所。王图出手援救并设法容留歌班于曹营中。然后才子佳人，郎情妾意。主公曹操也喜欢上来莺儿，他很快就明白王图在这中间充当的角色，他也以同样快的速度就想到如何让这个障碍消失。就在王图受命去烧敌方粮草的夜晚，他与来莺儿在竹林喁喁情话，误了战机。王图该被问责，接受曹操名正言顺的清算。

至此，来莺儿无非是一个色艺俱佳的歌女罢了，军中养歌女，本就有点不伦不类，将士恋色以致贻误军机，原非意外。所以，来莺儿在这里，是有那么点红颜祸水的感觉。

来莺儿不顾阻挡，强闯大帐面见曹操，想替王图去领罪，甚至代他去死。来莺儿的陈词在理上弱不足恃，她此举，实际上已经是在利用曹操对她的感情了——证明她知道曹操对她是有点特别的意思的。如果这一点再明显一点表现出来，我觉得也挺好的，人性嘛。可是来莺儿的语言里尽是些大道理，便损了她的真实和可爱。

后来便有了曹操和来莺儿的一月约定——一月之内，倘若来莺

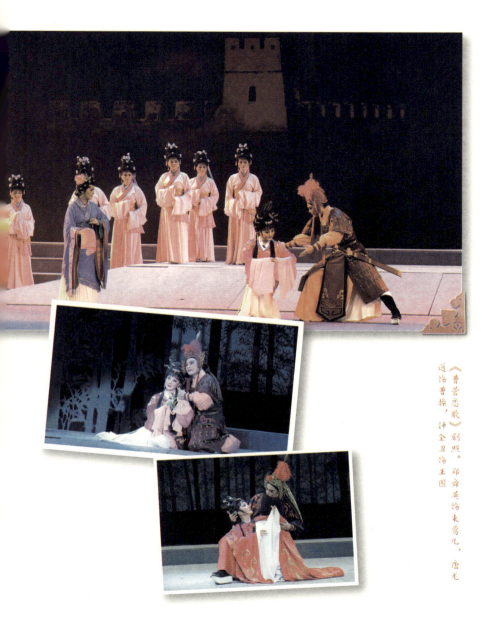

《曹营恋歌》剧照。郑舞英饰来莺儿,唐龙道饰曹操,钟金卫饰王图

儿能培养出一名可以取她而代之的歌女，她便可代王图赴死。为了做到这一点，来莺儿不眠不休全力以赴，还倾尽全部积蓄，终获成功。这个情节，让来莺儿不再仅是个绝色歌女，她不仅有头脑，有计谋，而且有气节。

成功了，来莺儿请死。

曹操不舍得她死，便放了王图，仍将来莺儿留于军中；来莺儿还不干，她一定要死，她玩绝食。曹操没辙，放了她，派人护送她回乡。

兵荒马乱的，来莺儿在路上碰到王图，这时的王图已投奔吕布，来暗袭曹操。曹操偏偏在这节骨眼上赶来了，为的是给来莺儿送自己的红斗篷。王图就是一个小心眼的男人，他恨曹操，也恨来莺儿，单凭曹操对来莺儿的眷顾，便认定二人之间不清楚，他的愿望，就是杀了曹操，再处置来莺儿。

曹操死不了，这一点，所有的观众都很放心，可是让来莺儿替曹操受一剑而死，就有点……也不是没料到，是觉得不太必要。

来莺儿是歌女，没错，她是卑微的，死是能让她陡然高大，加强她的分量。但是牺牲，有这个必要吗？我们有些时候，是不是过于轻言生死了。

这个歌女，也忒忠义了，简直不像歌女。其实我们从众多以古代妓女为题材的戏曲作品中看到的妓女，都是气节和操守好得不得了的，一个个都是楷模来的，像李亚仙（《烟花女与状元郎》）、苏三（《玉堂春》）、李香君（《桃花扇》），还有来

莺儿,哪一个不是好女子,让人不禁怀疑,过去的青楼简直是成功的女子学校。

这样一个题材,即关于曹孟德与一个歌女的故事,原来我还指望是一出香艳的戏呢,没想到弄得这么沉重。

来莺儿的死,是一种习惯,确切地说,她死于一种审美习惯。

从鲁亮侪还官说起

鲁亮侪是督府衙门的一个小吏，这样一个小吏，他的生活状况如何呢？先了解他的薪俸，一个月数两银子。家庭成员共三个，老母亲和夫妻两口。这数两银子维持的生活水平是这样的：温饱可勉强，但母亲微恙，妻子就得去典当陪嫁的玉镯。但这样的生活并非没有希望，如果鲁亮侪运气好的话，当个小官，那境况就大有改观了。正是有了这个盼头，这个家庭每个成员才能和衷共济把这种清贫生活忍受下去。鲁亮侪每日里在督府衙门小心伺候，满腹文才卖与长官，无非就是想获得这样的机会。

鲁亮侪运气不错，长官田文镜是爱才之人，他把擢升的机会给了鲁亮侪。来看看当上了县官之后，这个读书人的生活境况会有什么变化。他将可以有几十两的俸银，如果这样，他家吃肉就没有问题，母亲看病自然也问题不大，他的妻子可以有新衣服穿，而且他家的社交活动会马上多起来，亲友会主动上门。谁都是物质动物，谁都想过好日子不是？

鲁亮侪是个普通人，他能深切体会到母亲与妻子的欣喜，他作

为一介寒士,到了今天,才能福荫老母与贤妻,她们和他一起守过多少苦日子。

在一切唾手可得之时,鲁亮侪却把到手的富贵丢了,主动丢弃。

因为他碰到的东西,与全家人的富贵,与他盼望已久的在仕途上自由施展相权衡之下,还显得更重。

鲁亮侪的县官是要取代另一人之职的,吉阳县令李宽因"贪渎"被告,鲁亮侪是来罢他的官,然后取而代之。鲁亮侪得到的指令简明扼要,但他碰到的现实却复杂得多,事实上他所闻所见都是李宽勤政爱民,深受百姓拥戴。李宽"贪渎"之说,无疑是诬告。判断这一点并不难,难的是,接下来怎么办?还罢他的官么?

在那一个月夜的倾心交谈,鲁亮侪感慨万端,他相信李宽就是他为官的榜样,如果他来做这个吉阳县令,他也不能做得比李宽更好更无私。李宽那人,有点像海瑞,别指望别人学得来。因为这个月夜倾谈,鲁亮侪解开了自己心灵的疙瘩,如果对李宽受诬一事,他事先不知情,他可以心安理得地坐上县太爷的交椅,现在他知情了,纵然当上这个官,有了富贵,作为一个有良知的士人,他面对自己如何能坦荡!这将是一笔难以背负的债务!

鲁妻很失望,一个年轻媳妇有点小小的虚荣,是人之常情,作为持家人,她希望自家的日子过得宽裕些,多些亲戚上门走动,但这一切都随着丈夫的还官而成为泡影。或许女人对丈夫的要求跟对儿子的要求会不一样。鲁妈妈对儿子的行为却深为赞赏,她告诉儿子:混不下去,咱们回乡下去!回乡下大概就意味着回到原点。

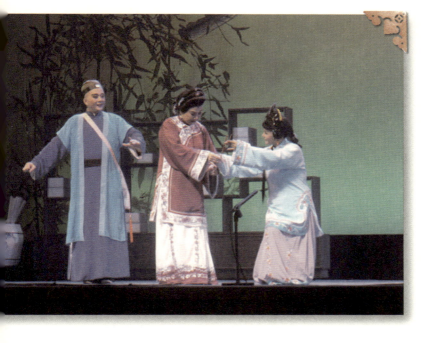

《还官记》剧照。鲁亮侪一家。林菜佳饰鲁亮侪,陈朕忠饰李宽,郑健英饰鲁母

古人比现代人好过，还有回乡好做退路。鲁妈妈毕竟要比媳妇有见识，她看到儿子所为给家庭物质带来的损失，她更看到了深层方面儿子给这个家族带来的好处——家风的延续和巩固，比起前者，它是更长久的儿孙之福。

戏里有些很生活化的情节，让观众产生情感的共鸣。比如鲁妈妈为儿子饯行的时候，她拈香拜祭先祖，第一句就说她的儿子初出仕途，愿祖宗庇佑他顺利地做个好官。那么个大儿子，在凶险官场上讨生活的大男人，来到母亲这里，是初出茅庐，是少不更事，是永远的孩子。儿子还官回家，是在老母亲这里，获得支持和底气，母亲的不怪，让儿子的心此刻软得一塌糊涂，还有在场的观众。

结尾也不俗。鲁亮侪做得好嘛，李宽也做得好，李宽的官继续做下去自不待言，然后，也给鲁亮侪一个官做做，要论功行赏嘛。但，没有。

鲁亮侪依然做他的小吏。官位不是奖励品，最重要的赏赐不是来自外界，而是自己。你可以不做官，但可以做一个受别人尊重也受自己尊重的人。

潮剧的味道

早些年，就听到慨叹：潮剧不像潮剧了。

潮剧怎么就不像潮剧了？

看戏的感觉不一样了。拜科技之所赐，我们至今能听到上世纪二三十年代以来的潮剧唱腔和音乐。对于老百姓，不消说得太专业，那样的戏曲，是跟心灵贴着的，跟感情贴着的，是水一样流淌进听者的耳朵，再流淌进他们的心里。没一点勉强，更没一点暴力。你情我愿，温婉而自然，有种相知相识的平常，及由此带来的满足。有研究这方面的专家朋友说：他认为上世纪五六十年代以前的潮剧唱腔，才能充分表达出潮州话的美感。

曾几何时，潮剧变得激昂起来，胸膛就挺起来，动作、音乐等就大刀阔斧起来。样板戏是一种特定时代的产物，另当别论。但现在，我们看到的新创作剧目，从第一场就开始激昂，一有可能就激昂。不只如此，我们看到的舞台也纷繁起来。

"纷繁"意味着元素多起来。当这众多的元素归拢于一个主题，一个方向，它的表现能力自然强大，但这需要一个前提条件，

就是有极强的驾驭者,他有能力安排好每一处,每一个环节,让它们服务于一个指向;相反,若是能力稍欠,"纷繁"的结果,是各个元素互相抵消,还不如简单的好。

实际上,纷繁未必丰富,多多未必益善。

戏曲毕竟是写意的艺术,舞台上陈列的东西、使用的手段一旦庞杂,就"实"了,"花"了,如何能虚拟,如何能写意?

在中国艺术中,感官本身的刺激并非艺术追求的目的。所以,那些以追求观众笑声为目的的做法不是艺术,以猎奇逐怪来征服观众的做法也不是艺术,"五色令人目盲,五音令人耳聋",不经节制的感官泛滥,结果是对感官的麻痹。

当我们拥有很多前所未有的技术手段、物质条件,我们为什么还会怀念过去三两件乐器伴奏的唱腔?以前的戏曲舞台简单到不能再简,只有一桌二椅,再无旁物,一出戏,仍然爆热棚脚。是的,随着观众眼界的开阔,已领略过3D技术、在影视的视觉空间里上天入地、星际穿越的观众,再不能满足于溜梯之类的特技,但他们可能会感动于戏曲传达于他们的另一种东西,比如疏离已久的另一个年代的文化——礼教传统下的优雅,深闺里的小姐落座只能侧身坐于椅沿,她的行步、转身、出手、仪态,是现代社会失落了的礼仪,古中国曾有过的雅范。

再说水袖。以前的水袖通常在一尺四到一尺六之间,贫寒之人,如《芦林会》中的姜诗,水袖宜短;而富足人家,水袖可稍长。但大体就在这个幅度之间。水袖的长短是决定表演的一个重要

因素，比如说，水袖短的姜诗，他的动作就相对狭促，这与他的寒士身份及拘谨僵硬的性格是匹配的，官家公子、少年秀士水袖就可以长点，表演显得潇洒些。总体而言，在一尺六以内的水袖长度，是不可能有太花哨、太炫耀的表演技巧的。与此相协调的是，潮剧整个表演风格上的平和，比如，潮剧舞台上的人物，他们的举止总体是柔和的、圆融的，乌面行当（即净行）因刚烈的审美要求决定了行当的程式是撑开的，重功架，是个例外；其他行当的表演，含胸垂肩，更为随和。所有这些，包括唱腔上的娓娓道来，轻婉自然，服饰和表演上的不过火、不张扬，留有余地，都与潮人的审美和民性相关，即含蓄、内敛、抑止。

潮剧为什么有生命力，是因为它有这样一种文化特质，存在这个族群文化深处一种互相认同的标识。它早已不只是一种简单的文艺形式。

我们有时候对于新鲜事物是否过于趋附、过于热切去占有，却忘了戏曲是一种传统的、有岁月的艺术，结果不协调感就出现了。如现在潮剧舞台上的水袖，特别是旦角的水袖，有的已经很长了，为了把水袖用足，观众就看到演员在舞台上一甩几米长的水袖，一收，这一把布就揿入掌中。问题是，抓着这一把水袖，演员细腻的指式就失去表现的机会。尤其应该注意到的是，这样大开大合的动作，是伤了潮剧的蕴藉之美的。

而现在寻常化的富丽堂皇，动不动的视觉盛宴、视觉冲击，是不是也说明我们对这种传统文化已很不自信了。

潮剧的花旦

潮剧本土题材最著名的两个丫头：桃花和益春。桃花是传统的衫罗衣旦，益春是花旦。关键不只看气质，当然也看着装。

按《潮剧志》的划分，潮剧旦行里没单列花旦。花旦是从外剧种引进来的一个概念，它是一个范围比较大的概念。在旦角里，"花旦"是相对"正旦"而存在的，如果说正旦的风格是深沉、端庄的，那花旦则是活泼俏丽的。

潮剧旦行包括乌衫旦、蓝衫旦、彩罗衣旦、衫裙旦、老旦、武旦，其中的彩罗衣旦及衫裙旦大概可归入花旦之中。

彩罗衣旦是潮剧非常有特色的一个行当，通常扮演村姑或婢女，穿窄袖衣衫，系腰带，多属天真乖巧、聪明伶俐的喜剧人物，台步身段有独特的风格。像《苏六娘》中的桃花。这出戏有电影版，一提到这个角色，陈馥闺饰演得活灵活现的桃花形象很容易就从大脑的内存中调出，短衫长裤，一条长长的结带偏系一边，要不尽的花样；容易联想到另一出电影《荔镜记》中的益春，萧南英的益春甚是可人，但她不是彩罗衣旦，水袖长裙，她是有身份的大丫头，此装扮有别于传统的益春造型，我看过此前传统潮剧折子戏《大难陈三》中的益春，也是短衫长裤，后来的《续荔镜记》，出

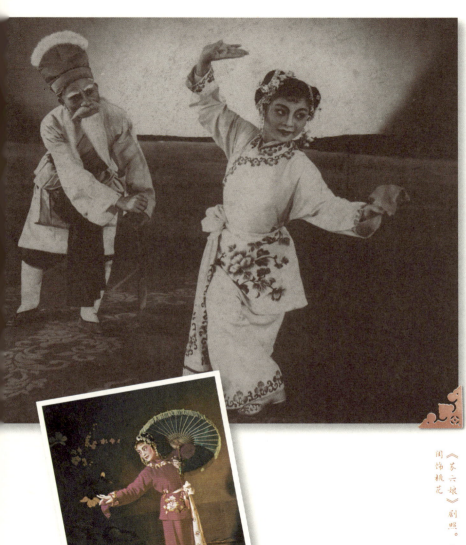

《苏六娘》剧照。陈馥闰饰桃花。

走时益春也恢复了彩罗衣的打扮,现有录像留存,黄瑞英扮的益春。萧南英的益春借鉴了梨园戏的造型,这种造型也突破了彩罗衣行当的规矩。

花旦是戏曲舞台一抹明丽的色彩,着装瑰丽,走起路来小跑小跳,出起手来慢出快收,说起话来,颠脚顿蹄、掩嘴转眼,形象可爱。但婢女身份的花旦戏,通常是伴随性的,她就是个配角身份,我所能见到的此类花旦做的最宏伟的事业,就是成就主子的姻缘。随便一指,每一出都是。

潮剧的花旦人物,春草是最敢做敢为的,她在事件当中不只表达了她的喜恶,她还能影响事态,她认同义士薛玫庭,薛玫庭吃了官司,她敢闯公堂,看出情势不妙,凭个相府丫头就敢挺身保人。拿什么理由保呢,为了压住吏部尚书家的气焰,就冲口而出,把薛玫庭认做相府姑爷。然后她还有这样的本事,她让小姐最后也只能默认这种关系;随着事态的发展,让小姐与她成为盟军,共同对付相爷,使相爷就范。

这个春草最初是从莆仙戏搬过来的,这样光辉的小人物,太不像潮汕土生土长的。潮剧里的"走鬼"[①],人们通常不会赋予她如此之大的支配能力,就是张华云在《苏六娘》里让桃花多饶舌几句,有意见认为桃花的作为还是多了点,不是一个婢女可以有的举动。潮汕人是讲究礼数的。所以,智慧的、有能量、敢作敢为的花旦,比如红娘,不太可能出现在潮汕这片土壤上。

① "走鬼":潮汕人对丫头的称谓。

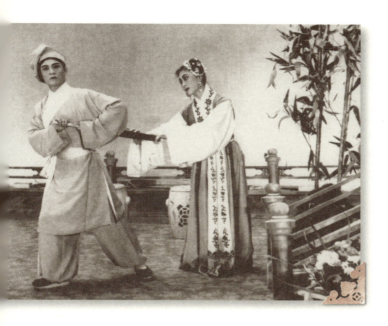

《陈三五娘》留余。黄清瑊饰陈三,萧南英饰益春

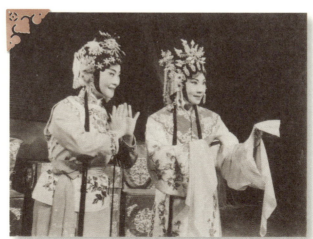

《春草闯堂》剧照。姚璇秋饰李半月,黄瑞英饰春草

潮剧的彩罗衣旦是本剧种与丑行同列为最有特点的行当，潮剧的题材多是小题材，彩罗衣旦于是得到长足的发展，她们或为婢则出入灶下厅堂，警觉而机灵；或为乡下村姑，则嘴尖舌利，不欺于人。

台湾作家施叔青研究中国人创造花旦的心理有妙论，"倘若以心理学的观点来探讨，花旦的产生可以说，在潜意识里是针对老生、青衣所标榜的'道德'的一种反叛"，"中国男人可以一边欣赏花旦的妖媚风骚，而不与他所尊敬的贞节烈女相冲突。可以说青衣是男人的理想，花旦则是他们可亲的伴侣"。

在未经改造的旧戏里，彩罗衣旦的出现经常伴随有戏谑甚至狎邪的成分，旧戏里的《桃花过渡》，须毛鬓白的渡伯还要言语上吃桃花的豆腐。

潮剧里还有一类风骚少妇或富家小姐，不带水袖，表演多风骚娇艳，称"衫裙旦"，也是旦行里明艳的一类。

与此相对的是"乌衫旦"和"蓝衫旦"，她们端庄、端正，更有道德意味。若说后者的审美是精神层面的，彩罗衣、衫裙旦等则有显著的感官享受。后来对旧戏的改造，重视艺术移风易俗、德育教化的功能，抑止了一些剧目对"不健康"本性的迎合。

时代发展到今天，期待花旦有更多主体意识，她的身份可以附属，但精神可以自主，而不只是"成人之美"。当然，小人物有小人物的作为，花旦的作为是不能越出她的身份的。

乌衫之美

如果舞台上有那么个一身青衣褶子的寒素妇人，观众心里就了然，她就是今晚的主角了。她是场上怯生生的、最卑微的一个，可最终，所有人都将围着她转，帮她铺排情节，推波助澜，别看他人锦衣华服，都是给她抬轿子的。因为几乎没加赘饰，潮剧舞台上的乌衫基本一个装扮。

　　乌衫，是潮剧对已出嫁的中青年妇女的特定称谓，多属贤妻良母或贞节烈女，重唱工，多为悲剧人物。完全无害人畜。

　　乌衫着装的寒素，包括这个行当表演上无甚花样技巧，对人物在舞台上引人注目都是没有帮助的。潮剧的行当里，最有特色的是丑和彩罗衣旦，从着装、表演都容易抢眼球，但乌衫，是潮剧舞台上最绵厚的情感支撑，整出戏里，观众追随的就是她了。然而她的出现通常是弱的，形象、气场无一不弱，最终却收到最强的效果。

　　听过一些转过行当的老演员彻悟地说：换了其他行当，才知道乌衫实在是不好做的，抑郁得慌。

　　这个悲剧行当，长期处于敛着的状态，小心本分，不敢高声大

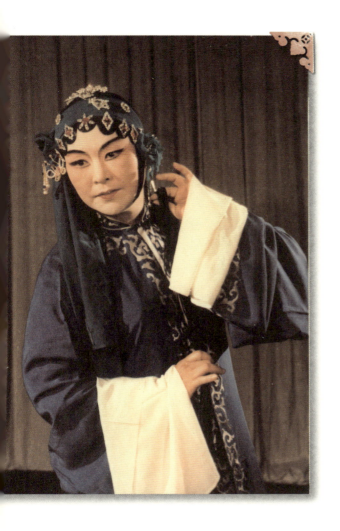

范泽华的青衣扮相

语，因为卑微，容易受欺，受人欺负还得忍气吞声，遭遇多不幸，悲苦地活着。因为一直敛着，感情都蓄着，聚敛的目的在于倾诉，所以一旦倾诉，就不得了。潮剧的乌衫重曲，有大段大段的唱段，是最见唱工的行当。好乌衫会唱曲，她们的曲是传唱最广的唱段。当你心里有了她，对她有了恻隐、有了同情，她的寒素是最得当的服饰，最对得起她的苦难，经历了这样的苦难，她有种升华的美，你的心有种如洗的清新和宁静。乌衫的动人，在"情"。

乌衫着装朴素已极，因为有内在的丰盈，故而不惧朴素；甚至，这种外在的朴素，更彰显了内在的饱满。眼里的东西，有时可能是一种干扰，只有心里的东西，才是最有价值的。高明的艺术家，要的是占领人们的心灵。拿掉干扰项，外在的东西甚至不惮一减再减。

范泽华老师是潮剧名青衣。已近八十的人了，几十年前从艺的点滴仍顽固地不时来访。她说，排《磨房会》的时候，马飞①先生就同她说，只要站在那里唱就好。先生的态度很明确。不解，问先生，不需动作吗？心里想，干站着不动，多尴尬。先生道，小动作就好，不要多。《磨房会》的开头，是一大段乌衫角的唱，有十来分钟。很多人记得女主角李三娘这段曲。还有《春香传》狱中一节，泽华老师当年饰春香一角，颈上套一个大枷锁，跪于尘埃，长枷支地，就这样，基本零动作变化，唱完"狱中歌"，愣是感动台下无数老少。

① 马飞：潮剧名作曲家、导演。

真是朴素到家了。

现在的演员不敢,台下那么多眼光,不卖力心里不踏实。

可是,为什么那么卖力,观众还不买账?观众怎么那么不好伺候!问题是,观众要的并非是演员的卖力。遇到厚道的观众,可能会同情,但是,不要对观众有这样的道德要求,他们花钱花时间是来买享受的,而不是来考验耐心和涵养。

马飞们的笃定,是一种自信!

因为强大,所以用减法。把旁枝尽数削去,唯恐除之未尽。连演员的动作都不要多,多了,就花哨了,就分散了,就浅了。

在以前潮剧旦行的行当划分中,中年妇女这个年龄段只有一个"乌衫",显然不足容纳这个年龄段对应的所有角色。其实,戏曲界惯用"青衣"来代表中年妇女,也有以偏概全之嫌,着青衣褶子者,往往正在经受磨难。但字面感觉上,还是要比潮剧的"乌衫"好,在潮剧中,最明艳的闺门旦被称为"蓝衫",也颇不昳艳。

有些事情,想想还是有意思的。"青衣"的说法,来自于扮相,而且是"苦扮相"。中年妇女者,当然有着青衣的贫妇,也有着锦衣的贵妇,却以青衣代替锦衣,可见中国古代中年妇女的代表形象是苦难的,也许女人到了中年,都是需要承担的,在亲老儿幼的时候。

青衣仍是现在潮剧舞台的重头戏,新剧目的女主角,往往锦衣盛装,气势气场都不小,然而,仍怀念那个外在质朴无华、卑微谦

细而内涵丰富的乌衫。她的出场，是把自己放得非常非常地低，低到尘埃里去了，但她最后却亭亭立于观众的心中，在那里占了一席之地。

　　从潮剧的乌衫旦身上，可以明了一个道理：原来一个人，把自己放得很低，她的升腾空间就会变得很大。现在的演员，谁能有这样的底气，把自己弄得如此不起眼？倒是反过来，恨不得一出场，就罩住全场。然后，观众就在一场接一场的激昂和亢奋的带领下，变得疲劳而麻木。现在的曲子为什么不敢慢，因为生怕观众不耐烦。这种理由道破了一个事实：表演团体与观众之间的关系并不对等，"迎合"是明摆的。但迎合并不能真正讨好，还是"理解"万岁。

戏曲的参差

一个新剧团新演了传统剧目《金花女》，看了三场，坐不住，抬脚走人。

坐不住的原因是受不了演员们太相似了，几乎一样的年龄和艺龄，而且都是女声。演员们都是初出戏校才一年，人物把握不到位是不奇怪的，但尤其无法忍受的是，金章出来，女声，连个拦江抢劫的强盗也是一把清亮的女声！

《金花女》是好剧目，出国的时候，这个戏是常演剧目，戏好，色彩丰富，人物行当多，不用十个演员，生旦丑，一台戏，很排场。生和旦，端庄；丑，充满谐谑之趣。数一数这台不足十人的戏有多少个丑，除了刘永确凿的是生行，金花是衫裙旦转青衣，还有伴娘、阿牌之类的杂角外，余者几可皆归于丑角。金章，老丑；媒婆，女丑；进财，小丑；强盗，武丑；驿丞，官袍丑；金章婆的行当界定可商榷，说她是女丑也过得去，说她是泼辣旦也未尝不可。刘永与金花，是工笔画的风格，清新、秀丽、明晰，是理想主义，正统美的化身；金章婆与一众丑角，是漫画的风格，形态夸

张，但精神却是现实主义。

这出戏，每一场都看不厌。等到重排的这出《金花女》要出台了，宣传报道说，新排的戏把原剧压缩成两个多钟头，是"精华版"。这时我才从报道中得知，原剧有三个多钟头，可我一点都不觉得它长。长和短原只是个相对概念，好戏是不嫌长的，若感觉长了，必定是戏哪里有问题，有问题的戏，再短也嫌长。

看三场戏，所谓的"精华"，无非是留下生旦的戏，把丑戏"精简"掉。改编者恐怕是巧妇难为无米之炊的权宜之计，全台没个像样的丑，撑不起一台丑角占半边天的戏，便只好避短。然而少了丑戏，这出戏势必大打折扣。这出戏，实在是"无丑不成戏"的。

一个新团体的成长，需要时间和演出机会，向那些能把戏坚持看完的人致敬。但一个艺术团体的成长，也需要听取直言批评，而且戏既然公演了，成为公众产品，就免不了让人说道说道。

然而，这些并非本文的主旨。想说当晚观剧的收获。

看当晚的演出，满台稚嫩，全剧坤角，较之以往看戏，明显觉得单调无物。老戏人说过一个道理，戏曲舞台不嫌弃形体长相特别的演员，相反，多些与众不同的才好。为什么好？才像个社会。个个一样，那是舞蹈，是芭蕾。

戏是生活的再现。它不要整齐划一，戏曲追求的是多元化，为了严格区分这种差异，还设定了行当和程式。行当是戏曲最典型的特点，行当最初是从唐代的参军戏演变而来[①]，历经若干个发展契

① 详见吴国钦《中国戏曲史漫话》，上海文艺出版社1980年版。

机，走到今天。这是这种艺术品种一千多年发展的选择。无疑地，通过行当的设立，完成人物的类型化，而传统要求的严谨到刻板的程式训练，客观上形成了戏曲舞台上壁立千仞的人物类型差别，从类型中再塑造典型。行当的设定，是一个小型的系统工程，一个角色一开嗓，观众可以判断出他的行当，从他出台的着装，也能够判断他的行当；从他的举手投足，即明了其所归属的生旦净丑。戏曲人物的行当味，就是从这所有看得到听得到的表现里渗透出来。

戏曲舞台由于多元化，不容易让观众疲劳，单就声型而言，有男声女声，有老有少，有实声、钿声、钿实结合、痰火声。听名角的唱腔专辑，听久还觉得耳朵累；听好戏却没有疲劳感。我最喜欢的还是完整的戏，一台大戏，高矮胖瘦，庄谐雅俗，参差落差，多样人生。

「老鹅」洪妙

一位姓诸的朋友给我送来两碟CD，内容包括折子戏《杨令婆辩本》、《包公会李后》和《刘明珠》及《香罗帕》唱段，都是洪妙先生的作品。诸先生是汕头最早做潮剧音影碟的，他的公司当年就在洪妙楼下，老人平时喜欢下楼跟他们聊天喝茶。因为爱老人的艺术和德行，一九九四年他做了这四个戏的录音带，以纪念洪妙诞辰九十周年，二〇〇四年制作发行成两张CD光盘唱碟。不想二十年来在国内外发行从未断过，总有人寻来买去，碟片听旧了，仍找这两碟买了去。一并送达的还有洪妙的一本艺术专辑，以及这位仁兄所记录的一些未经整理的文字。他希望我写写洪妙。

洪妙是一九八六年去世的。这个名字，知道潮剧的人大抵都知道。

很多人看洪妙觉得亲，他是老旦。潮剧有个独有的称呼叫"老鹅"，指的是老年妇女一类的角色。为何叫此名，潮剧史研究专家林淳钧认为，"老鹅"是"老婆"的谐音，即老婆婆角色。洪妙的老旦戏常带诙谐，使人发笑，这可能跟潮剧的题材有关，它的题材

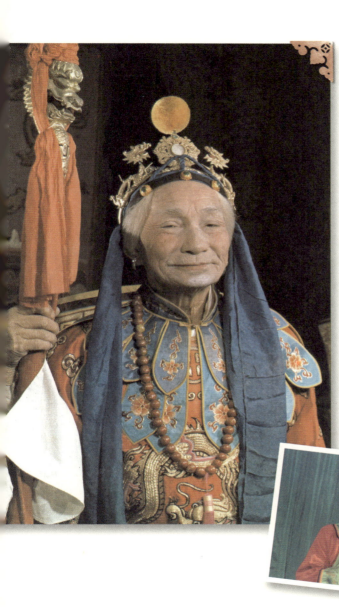

洪妙饰杨令婆，洪妙在《挨偶记》中饰张幼花

这些剧照为洪抄在现代戏《妇女代表》中的扮相

相对更平民化，更家庭化，更擅长俚俗、小巧、温和的东西，洪妙演的也多是此类小人物，在这些人物身上，洪妙演出了她们的家常，她们的逼真。

现在我们仍可以在影碟《换偶记》看到他，他演一个老男人小男人都不要的老宫女，而生活无着的"她"必须把自己推销出去，这出戏笑点固然多，但每个场次一齐出现的两对错配男女四人也不容易扯戏，一个人说台词比动作，其他人干什么好，总得找点事做不是？这时候，你不得不佩服这些老戏骨，自然地，他们就能让戏台上有戏，不至于让场面冷下去呆下去，非经验丰富的老演员是没办法做到的。

也可以在电影《刘明珠》中看到他，他演那个老于计谋的皇太后，那种雍容华贵，却不同于杨令婆，太后的身份果然不假；又是一位有爱的母亲，她的爱，只有一个对象，冷酷、唯我独尊。

还可以在电影《苏六娘》中看到他，剧中的他是一个无知而善良的乳娘，这个僻远之地出来的老妇第一回见到大世面，又怕又喜又自卑，她持把大葵扇不时扇着，手搓着，傻笑着，整整鬓，分明就是欢喜过度，手足无措。

洪妙没读过书，五十多岁参加剧团文化课学习，只能安排在初小班，他在艺术上的造就全靠他平时深入生活细心观察，他的戏，既有戏曲程式的韵味，又带着生动的生活气息，洪妙的戏，没有表演的痕迹，是油然而生！据说洪妙为了演好乳娘这个角色，曾仔细观察过饶平老妇人的样貌举止。对于乳娘和杨令婆这两个人物的塑

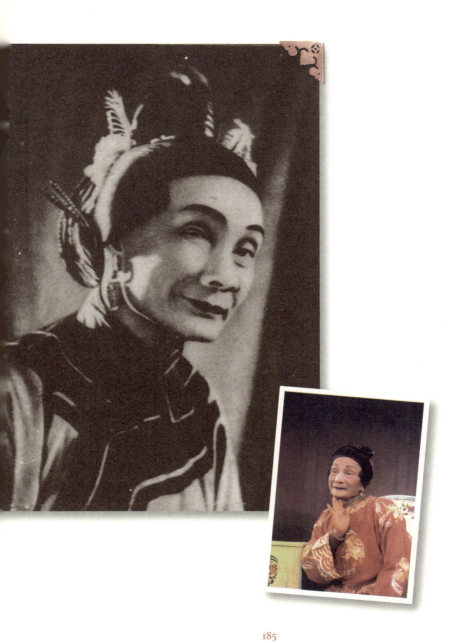

洪妙在《苏六娘》中饰乳娘，在《香罗帕》中饰蕊珠之母

造，洪妙说："同样是一个缠脚的人，老太婆走的是宫殿中坦平的御道，身段就不必扭动，乳娘走的是山路，山路崎岖，只要有一颗小小的砂粒沾上'屐跺'，人便要颠歪起来，何况杨子良又说她是慢郎中，要她走快，叫她怎能不摆扭不休呢？"①

不只林澜，田汉、梅兰芳、阳翰笙都非常赞赏洪妙，电影艺术家蔡楚生更把洪妙称为"我们的国宝"。

不只一次听过这句话，洪妙是不可复制的。不同的人说这话有不同的意思。有推崇洪妙的艺术，是一种强烈的感慨；而洪妙的不可复制，也给一些后来者带来畏难情绪，既然不可复制，便远远望着，绕道而行。艺术确是因不同个体的精彩而精彩，这些个体都是不可复制的，但是，不可复制不意味着只能远之、避之，每一种成功背后总有可借鉴之处。我们很多传统艺术，都需要千锤百炼，不可能在短时间内收获。

洪妙起点高吗？未必。他只是不断积累，才有今天的高度。盛名并没成为一种障碍，在他名扬四海之时，他仍可以在农村光着膀子与农民谈叙家常；八十岁了，他还参加电影《张春郎削发》的拍摄。他做的戏，让人看到这个老演员的真诚。

诸先生的惦念让我有点感动，在感情稀缺的社会，能够分享同一种感情的时候真不多。觉得洪妙离我们并不远，有时会愉快地想到他，一个慈眉善目、笑眯眯的老人。

① 参见林澜《论潮剧艺术》中《洪妙的老旦戏》，花城出版社1987年版，第130～135页。

想到王江流

听两个女子说事——

自从宝镜打碎了，韶华流水去迢迢；娘你梦魂也有闲心事，总是一团春恨压眉梢。你半年懒对菱花镜，懒傍妆台把胭脂调，懒卷湘帘喂鹦鹉，懒理丹青画湘桥，懒把鸳鸯窗前绣，懒调琴瑟懒吹箫，吟诗懒对生花笔，就是那一寸眉儿也懒得描。

没心思，没情绪，所有这些，都是具体的、可观的。

然而，种种表现出来的心不在焉，正是因为心有所寄。心有所寄，而不能言，不能被觉知，要深深地包藏。举步维艰，一些是外人能够看得见的，还有一些是自己才知道的。

数月来，怕看花红柳绿莺蝶舞，怕见园中人儿把花栽，怕想春宵上元景，怕听马蹄过楼西，万般心事藏胸内，一点相思深处埋。①

其难甚矣。

① 引自折子戏《益春藏书》戏文，王江流整理。

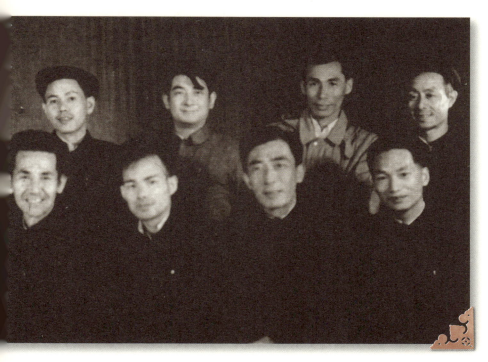

前排自左至右分别是洪风、林学星、邹文风、王江流；后排依次是许怀杰、陈虞、马奈、张扬

戏中的女子永远妙龄。这样的悦耳和动情，把黄碧琚的心事，把这两个女子的美妙，抽丝剥茧，层层呈递。酷暑天，两个古代女子的吟唱隔离了外界的溽热，多谢作者，遥隔数十年，这样的相遇，使听者的这个暑天变得清凉。

编剧是王江流。这个名字不是特别陌生，他总出现在不少名剧的一串编剧名字中间——潮剧有署名的剧本中，最好的绝大部分是集体创作，所以，那时期多出佳作，罕见单独署名的。

这是王江流唯一独力完成的作品。

王江流当年是潮剧院艺术室的副主任，看看当时艺术室的成员，便可间接知道王江流的分量。他是最早进入潮剧的文艺工作者之一，他们这批人，当时有个统一的称呼叫"新文艺工作者"。

王江流的文才是不必验证的。人们对他知之不多，一个主要原因是他待在潮剧界的时间太短了。一九六六年，他就死了。《潮剧志》最后部分的人物传略里有他一段不长的记述，关于他的履历。

潮剧编剧李志浦曾撰文《善挑戏眼的王江流》，对他有几句概括性的描写：

王江流是新中国成立前夕从泰国回汕头参加潮汕文工团的新文艺工作者。他精明干练，性格倔强，对人对事都是合则娓娓多情，不合则瞪目厉色，当时文艺界朋友都说他有"番仔"脾。

说到一九六六这个年头，人们大概也能猜到这个有着华侨背景，又有脾气的文人的死因。他是自杀的。

据说，当时是上午，潮剧院那时还在汕头商业街，四楼有个平台，还有个蓄水池。有人看见他坐在池边，好像在想什么，他的动作很迟缓，看得出他涂画的动作。

楼下，演员们仍如往常做着形体操练。王江流从四楼往下跳，在很多人的视线内，最后摔落在水泥地板上。四楼的蓄水池边，他的两件内衣洗完了，仍保留拧后绞着的状态，旁边丢了一块瓦片，他用它写了他留给世人最后的两个字——"再见"。

雁过留声。只要他留下痕迹，后人总可以在某个时候，穿过它们抵达他；这种痕迹，可以是带着他的思想性情的作品，也可以是他留在别人心中的印象。

王江流有"番仔"脾，他容易跟人顶起来。

但有人想起他来，会想到他的好、他的可爱。

当年梅兰芳从日本带回的戏曲古本，后知是潮剧明代戏文，《班曲荔镜戏文》和《重刻摘锦潮调金花女大全》。潮剧院存有影印本。但影印本研究不便，字迹不够清晰。当时在研究室任资料员的林淳钧去找谢彦昭，谢的钢板刻得好，希望谢能把《荔镜记》刻下来。谢彦昭说，工作量太大了，他一个人做不来。林淳钧就去找王江流。王江流好歹有个职务，比较好办事。王江流找到谢彦昭，谢对他说，若要他做这件事，得完整三个月的时间，那么他日常承担的任务，就得另派他人。了解情况之后，王江流就去找彦昭的团长，三团的陈木城。这事做成了，《荔镜记》的刻本，直到现在还为研究者所珍视。

认识郑文风

郑文风是位潮剧作家,但他在生的时候,这只能算是他的第二身份,他是行政干部,潮剧院副院长,也曾担任过汕头戏校的校长。

潮剧院里的人,大多数是怕他的。他不笑,也不爱说话,哪怕开会,他也少发言。

大家怕他,还因为他有才。他文才非常好。在这样的专业领域,一个人的能力是骗不了人的,底子略薄些,一个作品就显出来了。编剧,在这个艺术领域里,地位本来就尊崇些,何况他还是这行里的能手。在普通人心里,本来已经高山仰止了。恰为着这个,当领导的,当先生的,要想亲民,必得俯下身子来才行,方能让别人够得着与之平视。当年人才济济的广东潮剧院,能写好剧本的也不止郑文风一个,但没一个像他那样成天绷着个脸。慢慢地,他就平白得了个花名——"冻霜面",并源远流长地传下来。

他虽不可亲,人却低调,不显山露水突出他的存在。剧团排练剧目的时候,他倘有空,是必去的。寻一个边上角落,坐着,只

看。要走了，就悄悄地走，不评价。所以，有一次看剧团排《彭湃》，忍不住赞了林玩贞①一句。那天林玩贞演的是新旧社会交替时一个妇女。结果这句话让林玩贞记了一辈子。

他虽然不说话，但他在那，大家自然就提着神，认真磨戏。

到黄清城②这样有资历的演员，便自然不怕他。郑文风当年住商业街潮剧院宿舍，二楼对着楼梯口的那一间就是他的房间，他教书时的同事、新中国成立前的地下工作者，常在他房间里聚会叙话。他能拉二弦，有时他闲了，就在屋里头"锯弦"，听到琴声，黄清城知道他闲着呢，就进去打板，和一下。

郑文风在潮剧院或戏校都很重视艺术，他抓艺术建设，也很见成效。很多有卓识的意见，就是他提出来的。青年剧团出产的几部潮剧电影《告亲夫》《闹开封》《刘明珠》，还有汕头戏校的纪录片《乳燕迎春》，是他亲抓的。一九七八年广东潮剧院恢复建制，他做了大量的具体工作。

这些远非这篇小文所能容纳得下的。略过。他是潮剧院的功臣，却是不可略，也略不过的。

有的老演员忆及郑文风，提到一个镜头。有一回，她从楼上望下来的时候，刚好看到一个陌生的老妪，从宿舍楼出来。打听了一下，却是郑文风乡下的太太，来拿生活费的。

"冻霜面"郑院长，突然让人有了同情之感。

① 林玩贞，潮剧青衣演员。
② 黄清城，潮剧名小生、导演。

郑文风生活照

《彭湃》剧照。陈泰梦饰彭湃，郑健英饰蔡素屏，林玩贞饰彭湃之嫂（左）

他一直独居汕头，他的家，人称"老铺"，因为当年有一出电影《林家铺子》，大家便套用上，郑文风的家，来的人多。

晚年病着，领导也是人，便"照顾"了一个殷勤的同事，破格安排其住同个楼层，不无私心想着那两口子能顺带帮自己买买菜、烧烧饭，这样。谁知事违人愿，郑文风不但"私心"落空，他为这件事甚至是悔恨的，他说他不怕被人骂，却不愿被人笑，因为这件他未有察人之明以致自误之事，他以为该受到世人的嘲笑。同个楼层的两户人家本来是共用一个水表的，两家平摊水费。最后，不得不一拆为二。

剧院的人提起郑文风，不厌其烦地说起这些往事。那是与他们不相干的事，跟我不止一次说起，是一种心疼。郑文风，他应该过得更好。很多人想。

我近段时间读他新中国成立前的老同事、现居广州的已经九十多岁的张海鸥写的怀念他的文章，披露了很多他们当年相处时关于郑文风的故事和细节。很新鲜。

文章记述，有一段时间，郑文风以小学校长的身份为掩护，从事党的地下工作。那是发生在潮汕大饥荒的一九四三年，那时候，饿殍载道，死人枕藉。张海鸥和郑文风在和平里美下寨中心小学执教。一天晚饭后，一个叫香橼的疯女人突然走进校门。她是个不幸的女人，新婚不久，丈夫只身到暹罗谋生，她挨饥受饿，衣食无着。她闯进来后，手持小竹枝，拖着在胯下做骑马状，在入门的前天井轻快地跳跃，她身后顿时围上十几个看热闹的乡民。

校工见状要将他们赶出校外,却被郑文风所阻。香橼学着学生们唱《骑马打东洋》的歌,她像演戏一样,把原来歌词"嘿嘿浪浪浪/马儿来了/马儿跑马儿跳/骑着马儿打东洋"改动,唱成"嘿嘿浪浪浪,郑文风是我个翁[①]",顿时院里的人哄然笑得前仰后合。郑文风却只是摇头微笑,不愠不怒地交代校工将晚餐剩余的菜端给她吃,并打发她回家。

不曾想到他是这样的人。

[①] 翁:潮州话,即丈夫。

后记

 这本书是我在《汕头特区晚报》上一个专栏的文章收集后，又补充了一些篇目，约三十篇。是信笔而写的文字，当时写得比较轻松。可是当我想到把它们结为一册的时候，我总是在想一件事：我为什么要出这样一本书？它的价值对得起要耗掉的那些纸材吗？

 带着挑剔的眼光，我发现自己手头的这些稿子远不完美，这种发现多少打击了自己。改动于是成了常态。因为这个那个的原因，它的出版耽搁不少时间，也让我的修改变得从容，停停歇歇的，我一共改了五遍。不止一次觉得自己就像一个匠人，一次次埋头打磨，有时会想到，我花的这工夫也许就自知吧，一篇文章，读者一般三五分钟就看完。然而，作为一个资深的读者，我享受到的不常是这样的待遇吗？因为写作的经历，使我在阅读别人作品的时候，常透过眼底的作品对作者有了更多的敬惜。作为一个写文章的人，我们的虔诚不求理解，因为每一次真正的写作，是交出自己，不隐瞒，不欺骗，对自己的心，是要虔且诚的。

 我知道没有完美之作，但在出版的时间节点之前，我以为做到尽力了。希望如我所愿，这本书可以带来一次悦读之旅。

本书是一本有美学意味的潮剧散文。老摄影家马乔的潮剧照片为本书增色不少，在出版之初，我就把它纳入计划，并在书中最大化地运用，这些图片，信息性、欣赏性兼具，我个人非常喜欢。美编张绮华的设计也是本书的亮色之一，让人惊喜。此书的图片还得到陈玉盛等人的帮助，一并致谢。

　　还要谢谢李英群老师。我对他们这些文人风范的潮剧界文化界前辈常怀敬意，他们对后辈的宽容和提携，我深有体会。为了给我写篇序，李英群老师不只通读全书的稿件，还要了我之前出版过的两本书，可知是为了更了解我，为写一篇更贴切的序。很感激。另一位序作者陈喜嘉是多年相识的文友，我的潮剧知识，很多是来自他们这样的资深且热心的戏迷票友。

　　此书的出版得到汕头市文化广电新闻出版局支持。

　　最后，谨以此书献给为潮剧做出贡献的人们，并专此向吴南生老先生致敬！

<div style="text-align:right">梁卫群
丙申初夏于汕头</div>